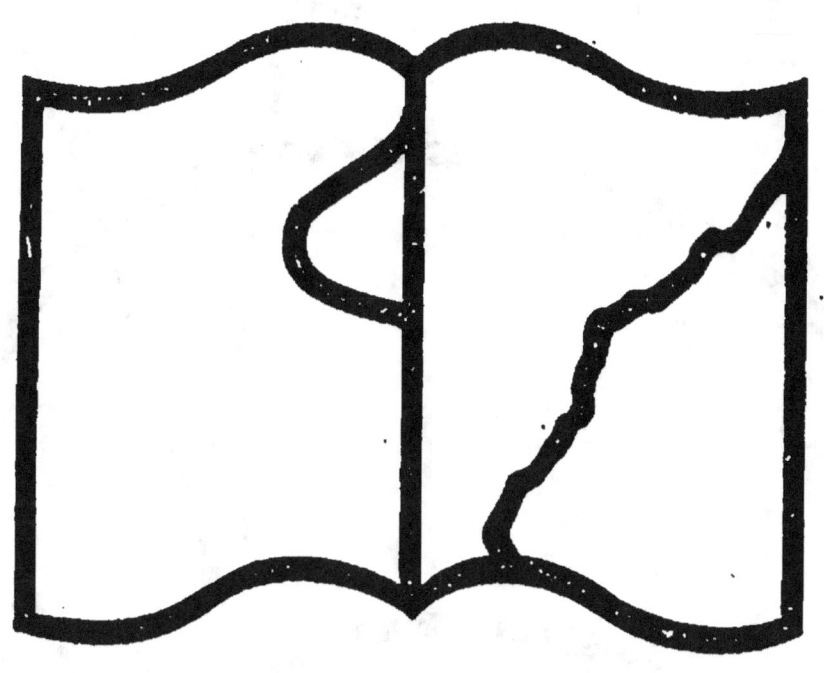

Texte détérioré — reliure défectueuse
NF Z 43-120-11

VALABLE POUR TOUT OU PARTIE DU DOCUMENT REPRODUIT

COUVERTURE SUPERIEURE ET INFERIEURE
EN COULEUR

LES
F[L]UX DE PARIS

LES JOURNAUX ET LEURS COMMUNIQUÉS

LES TARIFS
1846 — 1852 — 1855 — 1860 — 1862

CONVENTION DE 1867

BAINS & LAVOIRS

Par J. MOLBY
Vice-Président de la Chambre syndicale

EN VENTE :

Chez L'Auteur
- Rue Doudeauville, 19;
- Rue du Faubourg-Saint-Martin, 154;
- Rue Philippe-de-Girard, 94;

Chez L'Éditeur, M. SAVY, rue Hautefeuille, 24;
à la Chambre syndicale, rue Sainte-Anne, 63.

PARIS
IMPRIMERIE A. WITTERSHEIM, RUE MONTMORENCY, 8.

EAUX DE PARIS

LES
EAUX DE PARIS

LES JOURNAUX ET LEURS COMMUNIQUÉS

LES TARIFS
1846 — 1852 — 1855 — 1860 — 1862

CONVENTION DE 1867

BAINS & LAVOIRS

Par J. MOISY
Vice-Président de la Chambre syndicale

EN VENTE :

Chez L'Auteur
- Rue Doudeauville, 19 ;
- Rue du Faubourg-Saint-Martin, 154 ;
- Rue Philippe-de-Girard, 94 ;

Chez l'Éditeur, M. SAVY, rue Hautefeuille, 24 ;
A la Chambre syndicale, rue Sainte-Anne, 23.

PRÉFACE

Chacun, dans l'intérêt de ses semblables, doit faire tous ses efforts pour améliorer l'hygiène et la santé publique.

L'Eau y contribue pour une large part, j'ai étudié la question surtout au point de vue de la classe ouvrière, si digne d'intérêt.

Dans ce livre, je signale les abus existants et demande les réformes nécessaires.

Vingt ans de pratique me font espérer d'avoir atteint le but que je me propose.

J. Moisy.

INTRODUCTION

Mon intention est de démontrer le danger pour les villes de livrer un élément de première nécessité à une spéculation avantagée.

Pourquoi, après avoir vu disparaitre successivement les priviléges de la boulangerie, de la boucherie et tant d'autres, a-t-on créé celui des Eaux de Paris.

Certes, je ne voudrais pas effrayer la population ; je ne puis cependant m'empêcher de signaler les conséquences désastreuses résultant du monopole de la Compagnie des Eaux.

L'aveu de l'eau de puits est avéré pour les Lavoirs, mais pour les Bains on en dissimule l'emploi.

Cependant si la parcimonie continue, nous serons bien obligés de dire qu'après toutes les sophistications connues dans Paris, il en existera une qu'on n'aurait jamais soupçonnée ; la sophistication de l'eau.

De la Compagnie on a fait une commerçante, qui, sous peine de déchoir

envers ses actionnaires, doit par tous les moyens tirer profit de sa régie intéressée.

Nouvel Etat dans l'Etat, elle absorbe tous les bénéfices et rejette toutes les fautes sur l'administration municipale : complexité regrettable, indisposant tous les abonnés contre la Ville, qui, pour toute compensation, rentre à peine dans l'intérêt de deux à trois pour cent de ses frais de dérivation et d'entretien.

Bien souvent dans le cours de cet ouvrage nous serons obligés de souligner nos répétitions. Nous voudrions pouvoir prendre le lecteur par la main et lui faire toucher une plaie vive et

saignante menaçant de s'agrandir chaque jour.

Quand donc sacrifierons-nous moins à la superficie et plus au fond? Combien nous sommes loin de ces villes n'annonçant rien, mais réalisant tout !

Si nous prenons Londres comme comparaison, quelle infériorité ! Neuf Compagnies se disputent le soin d'alimenter cette ville, une concurrence illimitée sauvegarde les intérêts des habitants, et cependant l'eau de puits de Londres vaut presque celle de la Tamise.

Si nous prenons New-York, quelle différence pour le service privé ! Un lac

à la porte de la ville, un réservoir immense adhérant à ce lac.

Il est vrai que le service public de cette cité n'est pas aussi brillant que le nôtre ; mais il n'est pas une maison où l'eau ne monte jusqu'au dernier étage, pas une où elle ne soit abondante.

Lorsque vous créez un monopole sur semblable élément, c'est à condition de fournir aux prix les plus bas.

Ou alors laissez la liberté.

Comment vous ferez-vous pardonner ce non sens blessant et incroyable: Paris en 1854 faisant payer aux Bains

et aux Lavoirs, avec 50 litres par jour et par habitant, cinq fois moins cher qu'en 1869, avec 500 litres pour chacun.

Quelle triste guerre que celle du seau d'eau chaude, honte d'une Compagnie osant inscrire dans ses archives ce que les peuples les moins civilisés désavoueraient.

Et nous marchons à la tête des nations les plus avancées, dit-on; je dis que nous marcherons bientôt à la tête de la barbarie, si on laisse semblables faits se répéter, s'accentuer !

J'adjure les municipalités de France de ne pas nuire à une partie de leurs

intérêts et de ceux de leurs administrés, en créant, à l'instar de la capitale, ces sociétés puisant de toutes parts aux subventions, quand il serait si facile de garder en main la direction de l'élément, sujet de mon ouvrage.

Pour certaines petites villes ou communes cela est impossible, nous le savons ; mais alors qu'on laisse la liberté de la concurrence ; ainsi que je le dis plus haut, l'Angleterre et l'Amérique nous sont bien supérieures pour l'alimentation, et cependant les villes ne subventionnent pas les Compagnies et ne leur concèdent aucun privilége spécial.

Pourquoi cette infériorité ?— Regardons chez-nous.

Nous trouvons des inégalités sociales des plus choquantes qui n'échappent point à la perspicacité des étrangers que nous nous efforçons d'attirer, et aux yeux desquels nous voudrions faire passer notre capitale pour un Paradis européen.

Tout en critiquant parfois l'administrateur, nous ne pouvons nous empêcher d'admirer l'artiste, le créateur du Paris nouveau, l'innovateur des squares, des bois, des lacs et des magnifiques boulevards.

En examinant les Bains et Lavoirs anglais tant préconisés, je puis dire,

dès à présent, que nos établissements ne leur cèdent en rien comme prix ; toujours l'infériorité dans l'alimentation, NEUF COMPAGNIES LIBRES se disputent le soin de les alimenter GRATUITEMENT.

Voilà ce que notre chère privilégiée ne comprendra jamais, elle est trop bienveillante pour cela, lisez les communiqués.

Ainsi, de tous côtés, efforts constants en haut en bas, commissions, réunions, visites, enquêtes, les millions succèdent aux millions pour embellir, assainir, démolir, reconstruire notre belle ville selon les règles hygiéniques.

De l'air, de la lumière, de l'eau en

abondance dans les services publics; nous savons que les plus chers désirs de haut lieu seraient une largesse permettant l'eau claire toute la journée dans les ruisseaux de Paris.

Mais pour le service privé, il y a entre la volonté et le fait acquis cette autocratie qui dit: je ne veux pas; et elle mesurera encore jusqu'en 1941 l'eau au décilitre.

Cette Compagnie, si chétive à son début et devenue grande par lui, sapera-t-elle toujours son œuvre, la rendra-t-elle incomplète par son insatiabilité?

LES JOURNAUX

En face de la polémique soulevée depuis quelque temps sur les Eaux de Paris, j'ai voulu rechercher la vérité.

Dans toutes ses déclarations, Sa Majesté l'Empereur veut que l'eau soit abondante dans tous les quartiers de la capitale : à l'instigation de l'auguste volonté s'assemblent les

commissions d'hygiène et de salubrité; de toutes parts s'exécutent des travaux dignes des anciens; en dépit de leurs Conseils généraux, la Bourgogne, la Champagne doivent fournir à la moderne Babylone leurs tributs hydrauliques; au Corps législatif, le Ministre de l'Intérieur déclare le 24 février que : « au- » jourd'hui, depuis 1867, grâce aux travaux » accomplis, le service des Eaux dispose de » 350,000 mètres cubes d'eau, et en même » temps que la quantité a augmenté, le prix » en a été diminué dans la proportion indi- » quée par le rapport de Monsieur le Préfet » de la Seine, etc., » et cependant jamais plaintes aussi vives ne se manifestèrent contre l'administration municipale, ou plutôt contre la Compagnie des Eaux.

Je vais donc commencer par insérer fidèlement et impartialement tous les articles des journaux parus jusqu'à ce jour et les documents à l'appui.

Je reprendrai ensuite la question et chercherai par des chiffres le vrai de la situation.

Figaro, 15 juin 1868.

Il paraît que, jusqu'à ces derniers jours, les personnes peu fortunées pouvaient, moyennant 10 centimes, prendre dans les établissements de bains un seau d'eau chaude, soit pour baigner leurs enfants, soit pour laver leur linge, et que, pour 20 centimes, lesdits établissements le leur envoyaient à domicile.

Aujourd'hui, certains s'y refusent, sous prétexte que *l'administration le leur a défendu*. Ils ajoutent même qu'ils ont seulement le droit d'envoyer des bains d'enfant pour 75 centimes.

Ce fait est-il légal, nous demande un abonné. Nous sommes fort en peine de répondre.

1ᵉʳ juillet 1868.

Il est parfaitement exact, ainsi que nous l'avons annoncé dans le *Figaro* du 15 juin, que la Compagnie générale des Eaux interdit aux propriétaires de bains de la capitale, de délivrer, moyennant 10 centimes, des seaux d'eau chaude aux personnes nécessiteuses.

Le syndicat des propriétaires de bains en a donné avis aux intéressés par une circulaire que nous avons sous les yeux.

Ce fait est-il légal ?

Le règlement sur les abonnements aux Eaux de Paris annexé au décret impérial du 2 octobre 1860, porte, article 11, deuxième alinéa : « il lui est également interdit (à l'a---

» bonné) de disposer gratuitement ou à prix
» d'argent, ou à quelque titre que ce soit, en
» faveur d'un tiers, de la totalité ou d'une
» partie des eaux qui lui sont fournies, ni
» même du trop plein de son réservoir. »

Aux termes du même article, toute contravention à cette clause rend l'abonné passible d'une indemnité de mille francs, à titre de dommages intérêts envers la Compagnie des Eaux.

Chose triste à dire, cette rigueur de la Compagnie des Eaux ne sera donc préjudiciable qu'à de pauvres mères de famille, lesquelles allaient, moyennant cette faible rétribution de dix centimes, chercher un peu d'eau chaude pour faire prendre un bain à un enfant malade, ou pour laver le linge, quelquefois même la vaisselle et faire ainsi l'économie du boisseau de charbon.

Lorsque, antérieurement à 1861, le service des Eaux était fait par la Préfecture de la Seine, les inspecteurs de ce service toléraient la vente des seaux d'eau chaude, bien moins dans l'intérêt des propriétaires de bains pour qui cette distribution d'eau chaude ne grossissait guère les recettes, que pour venir en aide aux familles pauvres ou nécessiteuses.

Depuis que la Compagnie des Eaux a été substituée à la Ville de Paris, aux conditions indiquées par son cahier des charges, elle a presque doublé les prix d'abonnement que lui payait les propriétaires de bains ; aussi, bon nombre de ces derniers ont-ils augmenté de 10 ou 15 centimes le prix du bain, afin de couvrir le surcroît de charges que leur imposait cette Compagnie.

D'autres ont refusé de donner à prix réduits, comme par le passé, des bains aux

membres des Sociétés de secours mutuels, aux pauvres des Bureaux de bienfaisance, et même aux enfants de la Société des bains et ablutions d'eau chaude que présidait tout récemment encore le vicomte de Cormenin.

Ainsi, au lieu de chercher à développer tout ce qui touche à l'hygiène, à la moralisation et au bien-être des masses, la Compagnie des Eaux, par une rigueur inutile, contribuera à éloigner les goûts d'ordre et de propreté que, depuis si longtemps, l'on cherche à introduire parmi les populations ouvrières.

Communiqué du *Figaro* du 12 juillet 1868.

Le journal le *Figaro*, dans ses numéros des 15 juin et 1ᵉʳ juillet, s'élève contre l'interdiction qui serait faite aux établissements de Bains de délivrer des seaux d'eau chaude aux personnes nécessiteuses, et prétend que le tarif des abonnements pour ce genre d'établissements les empêche de donner à prix réduits, comme par le passé, des bains aux pauvres des Bureaux de bienfaisance, aux membres des Sociétés de secours mutuels, etc. Il accuse donc la Compagnie générale des Eaux de faire obstacle au bien-être des populations ouvrières.

La Compagnie des Eaux est simplement chargée de la régie de la distribution de l'eau à domicile. C'est pour l'administration municipale qu'elle surveille l'usage de l'eau par les particuliers, et qu'elle perçoit, selon le tarif arrêté d'un commun accord, le prix des abon-

nements qui est versé chaque semaine à la caisse municipale.

Les concessions faites aux établissements de Bains ont uniquement pour but la délivrance des bains sur place et à domicile, et non pour la vente en détail de l'eau chaude ou non. Le débit, en détail, de l'eau concédée à prix réduits aux gros consommateurs, amènerait d'inévitables abus, et c'est pour cela que les polices d'abonnement l'interdissent. Néanmoins, aujourd'hui comme par le passé, on laisse, par tolérance, quoi qu'en dise le *Figaro*, les personnes nécessiteuses puiser des seaux d'eau chaude dans les établissements de Bains, à la condition d'y venir elles-mêmes. Dans ce cas, la Ville ferme les yeux sur le bénéfice que réalise le chef de l'établissement sur la redevance acquittée; mais elle ne saurait transformer la tolérance en règle, sans voir immédiatement greffer, sur sa concession

d'eau à prix réduit, une spéculation de vente d'eau à prix plus élevé, qui serait faite au préjudice de ses intérêts légitimes.

Quant à la prétendue impossibilité où seraient aujourd'hui les maîtres baigneurs de donner des bains, ou gratuitement, ou à prix réduits, on ne saurait l'imputer au taux des abonnements, qui est uniformément à forfait et par bain, de cinq centimes en eau d'Ourcq, de dix centimes en eau d'autre provenance.

Il y a lieu de rappeler ici que, dans la zone annexée, habitée en grande partie par la classe ouvrière, les maîtres de Bains, à partir de 1861, ont profité d'une réduction de tarif de 50 p. 100, et que, depuis cette époque, ils seraient donc on ne peut plus mal fondés à ne plus continuer les bains à prix réduits qu'ils auraient précédemment donnés aux indigents.

<div style="text-align:right">(*Communiqué*).</div>

Siècle, 25 Février 1869.

D'après une déclaration formulée dans un de ces discours, le chef de l'État veut qu'à Paris l'eau soit abondante et à bon marché ; malheureusement, notre Préfet, lui, ne veut pas qu'il en soit ainsi, et Paris devra se résigner à payer son eau plus cher que jamais.

En effet, depuis l'arrivée de M. Haussmann au pouvoir, le prix des concessions n'a cessé d'augmenter ; on peut s'en rendre compte par l'exemple suivant : un abonnement aux Eaux de la Ville, qui en 1859 était de 1,100 f., a été porté à 1,400 f. en 1860 ; à 1,900 f. en 1862 ; à 2,200 f. en 1868, et à 3,500 f. en 1869.

A quoi attribuer cette progression ? L'eau manque-t-elle donc dans notre capitale ? Du tout, puisque l'administration, non contente de

puiser dans la Seine, a mis à contribution la Marne, les sources de la Champagne, de la Bourgogne et la nappe artésienne de Passy. Mais c'est que cet élément, qu'on devrait fournir gratis, a été livré à la spéculation. La préfecture a affermé les Eaux de la Ville à une Compagnie que son cahier des charges autorise à hauser ses prix jusqu'à une certaine limite, et qui ne s'en fait pas faute, comme on vient de le voir ; aussi ses actions, émises à 260 f., sont déjà à 450 f., et ne tarderont pas à monter encore.

Procédant à peu près comme jadis l'administration de la gabelle, cette Compagnie évalue la quantité d'eau que chaque locataire doit consommer, la quantité affectée à chaque boutique, à chaque mètre de cour ou de jardin, et elle en fait sa base de tarification, En voici un exemple pris dans son manuel :

Dépense d'eau par jour.

Par personne domiciliée. . . .	30 litres.
Par ouvrier	5 —
Par élève ou militaire . . .	10 —
Par cheval.	75 —
Par voiture à 2 roues . . .	40 —
Par voiture à 4 roues (de luxe).	100 —
Par voiture à 4 roues (de louage),	50 —
Par mètre carré d'allée, cour et jardin.	3 —
Par boutique (usages industriels non compris)	100 —

Bref, une maison qui payait 60 f. pour ses eaux en 1868 devra payer 120 f. à partir du mois de juillet 1869.

Pour les établissements de bains, la Compagnie tarife chaque baignoire à un bain et demi par jour, et, grâce à cet ingénieux procédé, ce sont les établissements des quartiers pauvres, ceux qui font le moins d'affaires, qui sont les plus imposés. En effet, dans ces derniers, la clientèle ne donnant qu'un jour ou deux par semaine, il leur faut pour faire recette ces jours-là, un matériel très-considérable, qui chôme le reste du temps, et qui paye comme s'il fonctionnait sans cesse. Une maison de bains qui avaient un abonnement de 1,800 f. par an a vu cet abonnement porté d'un seul coup à 4,484 f.

En présence d'une semblable progression, les baigneurs de Paris furent réellement consternés, et plusieurs proposèrent à leur chambre syndicale d'adresser simultanément une pétition au Préfet et à l'Empereur ; mai

grande fut la surprise des auteurs de la proposition en voyant leur président lui-même désapprouver cette démarche et exhorter chacun à ne rien dire, sous prétexte que la Compagnie des Eaux userait des plus grands ménagements pour ceux qui se soumettraient, et sévirait au contraire avec la dernière rigueur contre les récalcitrants. Néanmoins la pétition fut faite, mise en circulation et couverte d'adhésions; un certain nombre de peureux, comme toujours, se sont abstenus de signer : charmants égoïstes, qui s'imaginent qu'en demeurant cois, en restant *bien sages*, la Compagnie à la merci de laquelle ils se trouveront désormais, les traitera avec plus de faveur que leurs confrères ! Attendez, messieurs, attendez qu'on ait eu raison de la vaillante cohorte qui défend les droits de tous, et vous verrez ensuite....

Nous ne sommes plus étonnés maintenant

de la tenacité que met le Préfet de la Seine à vouloir faire venir les eaux de la Vanne, car, une fois à Montrouge, la Vanne n'est plus une simple rivière bonne tout au plus à faire tourner des moulins, à irriguer des prairies; ce sera un nouveau Pactole dont les eaux seront affermées à la Compagnie concessionnaire qui se chargera d'en tirer bon parti.

En résumé, l'augmentation de tarifs qui frappe un des éléments indispensables à la vie est un nouvel impôt prélevé sur les masses. Il est évident, en effet, que les maîtres de bains vont être obligés de hausser leurs prix ; il est certain qu'ils vont être forcés de supprimer les 240,000 bains qu'ils donnaient chaque année au-dessous du cours à l'assistance publique, aux enfants des écoles, etc.; c'est donc surtout la population peu aisée qui en pâtira ; mais aussi la ferme des eaux empochera quelques millions de plus chaque année.

Ah! Monsieur le Préfet, si vous pensez qu'on vous croit sur parole quand vous affirmez que dans la capitale les charges publiques ne sont pas augmentées, il faut que vous ayez une robuste confiance dans la... *candeur* de vos administrés.

<div style="text-align:right">Louff.</div>

Siècle du 18 mars.

MM. les rédacteurs du *Siècle*,

Nous attendions, mes confrères et moi, que, selon sa louable habitude, l'administration fît répondre par un *Communiqué* à votre article du 25 février sur les *Eaux de Paris*, pour vous remercier et pour confirmer par notre témoignage l'exactitude des faits que vous y avancés. Mais puisqu'on n'a pas jugé prudent de vous répondre, je viens aujourd'hui, au nom de plus de soixante propriétaires de bains et en mon propre nom, vous adresser nos plus sincères remercîments.

Oserai-je vous prier, par la même occasion, de nous donner une petite place dans votre journal pour adresser à S. Exc. M. de Forcade, la communication suivante :

M. le Ministre a dit à la tribune, dans la séance du 24 février : « Aujourd'hui, depuis » 1867, grâce aux travaux accomplis, le ser- » vice des eaux dispose de 350,000 mètres » cubes d'eau, et, en même temps que la » quantité a augmenté, le prix en a été di- » minué dans la proportion indiquée par » le rapport de Monsieur le Préfet de la » Seine, etc. »

Rien n'est moins exact, et l'on a peine à comprendre que M. le Ministre soit induit en erreur à ce point, car c'est tout l'opposé de son assertion qui est la vérité. On peut en juger par ce que le *Siècle* a dit sur les *Eaux de Paris*, dans son article du 25 février dernier.

Veuillez agréer, Messieurs, etc.,

Signé : *H. Maffre*, 6, rue d'Isly.

Communiqué au *Siècle* du 23 mars 1869.

Le *Siècle* a inséré, dans son numéro du 18 mars, une lettre dont la signature demande avec instance une réponse à l'article que ce journal a inséré, le 25 février, sur le service des Eaux de la Ville de Paris.

« D'après l'auteur de l'article : 1° depuis l'administration de M. Haussmann, et spécialement depuis 1859, le prix des abonnements n'aurait fait qu'augmenter; 2° la Compagnie générale des Eaux, fermière de la Ville de Paris, imposerait aux abonnés une évaluation arbitraire de leur consommation; 3° les maîtres de Bains seraient particulièrement victimes de cette tarification qui rappellerait la manière de faire de l'administration de la gabelle.

Voici la réponse à ces trois accusations :

1. *Le prix de l'eau dans Paris, depuis l'époque indiquée, a diminué au lieu d'augmenter.*

« Dans la Banlieue annexée, le prix annuel de la fourniture quotidienne d'un mètre cube d'eau de Seine, qui était de 240 francs avant l'annexion, a été réduit à 120 francs ; il a été établi d'ailleurs, dans toutes les parties des nouveaux arrondissements ou le relief du sol l'a permis, une distribution d'eau d'Ourcq, tarifiée à raison de 60 francs le mètre cube.

» Dans l'ancien Paris, où les prix étaient de 50 francs par mètre cube pour l'eau d'Ourcq, et de 100 francs pour l'eau de Seine, mais avec l'obligation singulièrement onéreuse pour le plus grand nombre des abonnés de payer 15 hectolitres, soit 1 mètre et demi au

minimum, que l'eau ainsi comptée fut nécessaire ou non au consommateur, cette limite a été abaissée à 1 mètre cube. A la vérité, le prix du mètre cube a été porté de 50 à 60 francs pour l'eau de l'Ourcq, et de 100 à 120 francs pour l'eau de Seine ; mais en réalité, comme la plupart des abonnés ne consomment pas au-delà de 1 mètre cube, le prix de leur consommation s'est trouvé réduit de 75 francs (prix ancien de 1 mètre et demi) à 60 francs pour l'eau de l'Ourcq, de 150 à 120 francs pour l'eau de Seine, et atténué ainsi d'un cinquième.

» Quant aux gros consommateurs, comme le tarif décroît dans une proportion inverse de l'élévation de l'importance des abonnements, leurs intérêts se trouvent convenablement ménagés par cette mesure équitable. »

2. *Bases d'évaluation des consommations.*

« En discutant le tableau qui règle ces bases et qui a été fixé par un arrêté préfectoral, et non par la Compagnie des Eaux (régisseur intéressé et non pas fermière de la Ville), *le Siècle* omet de dire que ces bases ne sont imposées qu'aux abonnements à robinets libres, puisant directement sur la conduite publique sans contrôle possible, et que les abonnés peuvent en éviter l'application au moyen de l'établissement d'un réservoir dans lequel il leur est livré le volume d'eau qu'ils désignent eux-mêmes. Cette distinction était pourtant importante à faire. »

3. *Situation particulière des maîtres de Bains.*

« D'abord, comme les particuliers, ils peuvent prendre une concession jaugée et éviter par ce moyen l'évaluation de leur consommation.

» Voici, du reste, les bases de cette évaluation tant critiquée :

» Par baignoire et par jour, pour l'eau de l'Ourcq. 7 c. 1/2

» Par baignoire et par jour, pour l'eau de Seine. 15 c.

» On suppose, par une atténuation bienveillante de la vérité, que chaque baignoire ne

donne en moyenne qu'un bain et demi par jour. Or, contrairement à l'article du *Siècle*, où l'on ne craint pas d'avancer que le matériel ne sert qu'une fois ou deux par semaine, il résulte de tous les documents recueillis par l'administration et fournis par les maîtres de Bains eux-mêmes, que la moyenne d'un bain et demi par baignoire et par jour est de moitié au-dessous de la vérité pour un tiers des établissements de Bains, et de bien plus pour les deux autres tiers.

» En réalité, le prix de l'eau d'un bain est payé à la ville moins de 2 centimes pour l'eau de l'Ourcq, et de 4 centimes pour l'eau de Seine. Si l'on abaissait les tarifs pour les établissements de Bains, le public n'en profiterait pas. Il paye en effet 75 c., 80 c., 1 fr., 1 fr. 50 et même 2 fr. pour un bain.

» Quelle influence pourrait avoir dans ces

prix l'abandon par la Ville d'un des deux ou trois centimes qu'elle reçoit pour chaque bain ?

» Ce qui prouve bien que le prix de revient de l'eau figure pour peu de chose dans les frais généraux des maîtres de Bains ; c'est que ceux qui ont l'eau de l'Ourcq et ceux qui ont l'eau de Seine, donnent les bains aux mêmes prix, bien que le tarif de l'eau de l'Ourcq soit de moitié au-dessous du tarif de l'eau de Seine.

» Quant aux faits spéciaux indiqués par le rédacteur du *Siècle*, l'absence d'indications précises ne permet pas d'en discuter l'exactitude. »

Réponse au *Communiqué* du 21 mars.

« Enfin l'administration a répondu à notre article du 25 février! Si la valeur de cette réponse était en raison directe du temps qu'on a mis à l'élaborer, nous n'aurions probablement rien à répliquer ; mais cette lenteur même ne témoigne-t-elle pas de l'embarras où l'on se trouvait pour essayer de combattre les faits évidents et palpables que nous avons énoncés.

» Voyons quels sont les arguments de ce factum, et exposons notre réplique en em-

ployant tous les euphémismes que commande la prudence en ce temps de liberté.

» On commence par nous dire que, depuis l'époque indiquée, le prix de l'eau dans Paris a diminué au lieu d'augmenter...

» Ah ça! qui donc espère-t-on.... *convaincre* par cette dénégation presque timide ? Quant on vient démentir un fait on s'y prend d'une façon plus carrée; on n'est pourtant pas gêné avec la presse ! Mais cette dénégation pure et simple ne nous suffit pas ; nous demandons des preuves, nous demandons, comme le faisait dernièrement M. Pouyer-Quertier à la tribune, des comptes! des comptes ! Or, comme vous n'avez garde d'en donner, nous allons en produire à votre place, et nous vous mettons au défi d'en démontrer l'inexactitude.

» De 1851 à 1859, l'eau n'était vendue aux baigneurs parisiens que 7 centimes le mètre cube très-largement jaugée, soit 2 centimes par bain ; aujourd'hui, elle leur revient à 33 centimes le mètre cube strictement mesuré, soit à 11 centimes par bain. Est-ce clair ?... Où donc est la diminution, s'il vous plaît ? Du reste, le Ministre de l'Intérieur n'a-t-il pas implicitement donné la preuve de cette augmentation en annonçant, dans la séance législative du 24 février, que la recette de l'abonnement des Eaux, qui était auparavant de 1,095,000 fr., avait été de 6,240,000 fr. en 1867 (que sera-ce donc en 1870 ?) Nous savons bien que l'on attribue ces accroissements de recettes aux habitudes de bien-être, à la prospérité publique, etc.; mais chacun sait à quoi s'en tenir sur ce point. Et d'ailleurs, pourquoi n'a-t-on pas produit les chiffres qui accusent ces nouvelles habitudes, c'est-à-dire

qui démontrent dans quelle proportion s'est accru le nombre des établissements de bains, de baignoires, et surtout de baigneurs.

» En ce qui concerne les évaluations de consommation, on nous dit que les bases en ont été fixées, non par la Compagnie des Eaux, mais par un arrêté préfectoral.

» En vérité, ceci ne nous rassure guère, car l'intervention du Préfet nous semble une médiocre garantie pour nos intérêts, et les récents débats de la Chambre ne tendent pas à nous faire changer d'opinion.

» *Le Siècle*, ajoute-t-on, *le Siècle* omet de dire que les bases citées par lui ne sont imposées qu'aux abonnements à robinets libres, et que les abonnés peuvent en éviter l'application au moyen d'un réservoir dans lequel il leur est livré le volume d'eau qu'ils désignent eux-mêmes.

» Il est regrettable que des gens préposés à l'administration des eaux d'une ville comme la nôtre connaissent aussi peu les besoins, les nécessités des industries qu'ils sont appelés à desservir ! Ne devrait-on pas savoir que cette mesure est tout simplement impraticable ; ne devrait-on pas savoir que, dans les sept huitièmes des établissements de Bains, où il faut toujours avoir à sa disposition une très-grande quantité d'eau chaude, il importe que cette eau soit remplacée au fur et à mesure qu'elle s'écoule, car le serpentin qui existe dans toute la hauteur de la chaudière doit toujours être noyé, sous peine d'être brûlé et bon à être remplacé (dépense, 2,000 fr.) ?

» Quant au robinet de jauge, que l'on propose de substituer au robinet libre, vous comprenez à merveille pourquoi les maîtres de bains s'en défendent ; vous savez bien qu'en l'acceptant

ils feraient un métier de dupes, attendu que le sable et les sédiments viennent bientôt rétrécir les trous de l'orifice, et que bientôt l'abonné n'a plus que les trois quarts, puis la moitié de l'eau qui doit lui revenir. Tous les arguments sont de cette force.

» Le rédacteur du *Communiqué* fait ensuite l'exposé de la situation des maîtres de bains, situation magnifique à son dire, car l'eau de Seine ne revenant qu'à 4 centimes et les bains se payant 75 c., 80 c., 1 fr., 1 fr. 50 et même 2 fr., les baigneurs réalisent des bénéfices superbes.

» Tout ceci est *inexact* d'un bout à l'autre. D'abord l'eau de Seine revient, non pas à 4 mais à 11 centimes, comme nous l'avons dit en commençant ; ensuite le prix des bains n'est en réalité que de 30 à 75 centimes, tout

le monde sait cela ; tout le monde sait que les bains à 1 fr. 50 et 2 fr. n'atteignent ce prix qu'au moyen d'accessoires dont on ne fait usage que dans les quartiers riches, et qui d'ailleurs constituent les bénéfices des garçons. Ces 11 centimes d'eau représentent donc plus que le tiers d'un bain à 30 centimes, et si l'on y ajoute le charbon, le loyer et les impôts, on peut juger de ce qui reste au maître de l'établissement pour vivre avec sa famille. Voilà la vérité !

» Quant aux faits spéciaux indiqués par le rédacteur du *Siècle*, dit le *Communiqué* en terminant, l'absence d'indications précises ne permet pas d'en discuter l'exactitude.

» Vous voulez des faits ! Vous allez être servis à souhait, car nous avons l'embarras du choix, nous nous contenterons d'en prendre deux. Comme établissements publics, nous ci-

terons la maison de Bains de l'Hôtel-de-Ville, dont l'abonnement a été porté de 1,800 à 4,480 fr.; comme maison particulière, nous citerons la propriété sise passage Saint-Louis, n° 5, qui de 60 fr. a été cotée à 120 fr., quoiqu'ayant toujours le même robinet et le même nombre de locataires. Ces indications sont-elles assez précises à votre gré ?

» La position des maîtres de Lavoir est tout aussi pénible que celle des baigneurs; voici ce que l'un d'eux nous écrit au nom de plusieurs de ses collègues : « Nous fournissons
» gratuitement l'eau nécessaire au blanchis-
» sage de plus de 300,000 familles, dont les
» ménagères fréquentent tous les jours nos éta-
» blissements ; mais, par suite de l'augmenta-
» tion du tarif d'eau de Seine (12 fr. l'hec-
» tolitre par an, au lieu de 2 fr. 50), nous
» allons être forcés de mêler, chose inouïe,

» de l'eau de puits qui ne dissout pas le sa-
» von, à l'eau de rivière qu'on nous fait
» payer cinq fois plus cher qu'en 1851 ; et
» n'est-il pas à craindre que l'augmentation
» de nos charges ne nous force en définitive
» à faire payer à ces pauvres femmes ce que
» nous leur avons donné gratis si longtemps? »

» Eh quoi ! vous vous posez en protecteurs de l'hygiène publique, en propagateur du bien-être des masses, et voilà la situation que vous faites à ceux dont l'industrie a l'eau pour base ! Qu'on fasse payer le gaz, c'est tout naturel, car il faut le fabriquer, il faut le tirer d'éléments qu'on doit acheter ; mais l'eau, l'eau qui appartient à tout le monde, l'eau qu'on devrait donner gratis, on en fait un objet de spéculation et de lucre !.... Heureusement que vous ne pouvez pas capter l'air de la même façon, car alors, sans doute, vous

nous feriez payer un droit de respiration à tant le mètre cube!.. Charmante administration, qui, non contente de faire payer si cher le droit de boire du vin à Paris, fait encore payer le droit de mettre de l'eau dedans!

» Nous voulions terminer par quelques considérations sur les intermédiaires parasites qui réalisent des bénéfices aux dépens de la population parisienne ; nous voulions parler du traité conclu entre l'administration et la Compagnie des Eaux ; mais il nous faut clore cette réplique déjà trop longue ; nous remettons donc la partie à une autre fois.

» Signé : LOUFT. »

Un journal officieux fait ainsi l'énumération des futures ressources aquatiques de la capitale :

1° La Dhuys ; 2° les turbines de Gravelle ; 3° la pompe du quai d'Austerlitz ; 4° le canal de l'Ourcq ; 5° les sources des Prés-Saint-Gervais et de Ménilmontant ; 6° l'aqueduc d'Arcueil ; 7° la puissante pompe à feu du quai de Billy ; 8° la pompe à feu d'Auteuil ; 9° la pompe à feu de Saint-Ouen ; 10° le puits artésien de Grenelle ; 11° celui de Passy ; 12° la Seine ; 13° le puits artésien de la Butte-aux-Cailles ; 14° celui de la Chapelle ; 15° les eaux de la Vanne ; 16° la rivière de Bièvre.

Si l'on compte la Bièvre dans cette nomenclature, nous ne voyons pas pourquoi on ne compterait pas aussi le grand égout collecteur.

A Messieurs mes Collègues, Propriétaires de Bains.

Messieurs,

Je crois que c'est un devoir pour moi de résumer et de vous faire parvenir, aussi simplement que possible, les conversations que j'ai eues avec vous tous, et dont le résultat a été de provoquer la Chambre syndicale à adresser une pétition, soit à S. M. l'Empereur, soit à Monsieur le Préfet, pour leur demander des réformes indispensables.

Aujourd'hui, et après avoir fait de nouvelles démarches, et reçu de nouveaux renseignements, je puis affirmer que nous avons l'adhésion des neuf dixièmes d'entre les maîtres de bains de Paris.

EXPLICATIONS RELATIVES AU ROBINET DE JAUGE.

1. *Pour la quantité d'eau.*

Il est exact, comme l'a dit *le Siècle*, dans son numéro du 28 mars, que le sable et les sédiments viennent rétrécir les trous de l'orifice du robinet de jauge, et que bientôt l'abonné n'a plus que les trois quarts, puis la moitié de son abonnement. Mais ce n'est pas tout, la chaudière, ajustée au-dessus du bouilleur et qui contient l'eau à chauffer, doit toujours être pleine ; il faut qu'il en soit de même pour le réservoir à eau froide.

Prenons, par exemple, un établissement qui ait un rez-de-chaussée, un premier et un second.

Le bouilleur est dans la cave, au-dessus est fixée une large cuve qui s'élève jusqu'au

troisième, c'est-à-dire un étage au-dessus des cabinets de bains, et dans laquelle on fait chauffer l'eau. Pour le réservoir à eau froide, la hauteur est la même.

Qu'arrive-t-il au moment du service, surtout pendant les grandes chaleurs où l'on fait beaucoup de bains? Si les deux réservoirs ne se remplissent pas au fur et à mesure qu'ils débitent, c'est que le niveau de l'eau s'abaisse jusqu'au deuxième étage au-dessous des cols de cygne, et qu'alors, non-seulement le serpentin brûle, et il faut le remplacer, ce qui coûte 1,000, 1,500, 2,000, selon l'importance de la maison (en effet, le serpentin part du fond de la chaudière et s'élève à la même hauteur), mais encore un tiers de l'établissement ne peut plus servir.

Ceci arrive très-souvent, même avec le robinet libre. Que serait-ce avec la **jauge**?

2. *De quelle manière l'eau est distribuée par le moyen de la jauge.*

Les jours d'été, les samedis et dimanches, il nous faut l'eau très-abondante, à trois reprises différentes, de huit heures du matin à onze heures; de quatre heures après midi à six heures; de neuf heures du soir à onze heures. Le reste du temps nous n'en avons plus besoin; mais les jours et heures que je viens d'indiquer, le robinet libre est indispensable.

La Compagnie des Eaux dit : « avec la » jauge vous avez la même quantité d'eau. » C'est possible, mais nous l'avons en vingt-quatre heures, et il nous la faudrait en sept heures, comme nous venons de le démontrer. Voilà la différence, et elle n'est pas petite.

La Compagnie qui n'est jamais embarrassée pour répondre, nous dit : « ayez des réser- » voirs. » Eh! nous en avons des réservoirs qui contiennent 50, 60, 70, 80 mètres cubes, selon l'importance de la maison ; mais nous ne pouvons pas en tirer un mètre cube sans qu'il soit aussitôt remplacé, car alors une partie de l'établissement ne recevrait plus d'eau; comme nous l'avons démontré au paragraphe premier.

Ainsi, nous, propriétaires de bains, nous déclarons la jauge inapplicable aux établissements de bains, à moins que la Compagnie ne veuille bien placer dans chaque établissement un de ses employés pour ouvrir le robinet libre trois fois par jour, comme je l'ai indiqué au paragraphe deuxième. Et encore cela n'empêcherait pas les trous de se boucher.

Mais, dira-t-on, il y a cependant des propriétaires de bains qui ont encore la jauge ?

Nous le savons bien ; mais nous savons aussi que cela ne prouve rien en faveur du système. En effet, dans tout Paris, il n'y a pas plus de dix établissements jaugés ; de plus, ceux qui le sont, c'est qu'ils n'ont pas pu faire autrement ; soit que la Compagnie n'ait pas voulu leur donner le robinet libre lorsqu'ils le demandaient, soit que leurs moyens ne leur aient pas permis de subir l'augmentation indiquée par l'arrêté de Monsieur le Préfet, en date du 10 octobre 1862 (voir *le Siècle* du 25 février 1869).

Et s'il y en a qui, malgré tout cela, préfèrent encore la jauge, nous pouvons dire qu'ils ont pour agir ainsi, des motifs dans lesquels il serait peut-être délicat d'entrer.

Je termine, Messieurs, en vous demandant la permission de vous mettre sous les yeux quelques plaintes plus vives encore, et malheu-

reusement trop vraies, que j'ai entendues sortir de la bouche de beaucoup d'entre vous et que je n'oublierai jamais.

C'est la Compagnie des Eaux, qui cherche sans cesse à augmenter les charges de nos établissements, comme l'a indiqué *le Siècle*, dans ses numéros en date des 25 février et 28 mars 1869. C'est elle qui cherche à établir dans Paris ce système de jauge ; système désastreux, opressif, vexatoire, inapplicable, ruineux pour nous, et profitable pour elle seule. Et, quand depuis plus de cinquante ans nous étions sous un régime doux et paternel, c'est elle qui vient se mettre entre le producteur, qui est la Ville, et nous, les consommateurs, pour grapiller quelques centaines de mille francs sur nous, qui, depuis vingt ans, avons diminué sans cesse, et sans y être provoqués par l'autorité, le prix des bains, au fur

et à mesure que la population a augmenté, et qui avons offert spontanément 240,000 bains à l'assistance publique, comme l'a expliqué le numéro du *Siècle*, en date du 25 février 1869.

Que demande-t-elle enfin, cette Compagnie? Si, comme le dit encore *le Siècle*, ses actions sont montées de 260 francs à 460?

Voilà ce qu'on m'a dit, et que je sais aussi, et j'ajoute, sans crainte d'être contredit, que, si malgré les inconvénients qu'a déjà indiqués *le Siècle*, et ceux que nous venons de signaler, et qu'elle connaît aussi bien que nous, la Compagnie voulait imposer la jauge, elle nous verrait nous lever tous, comme un seul homme, avec le bureau de la Chambre syndicale, et le Président en tête, aller implorer la justice de S. M. l'Empereur qui, toujours, quand il est convaincu d'une injustice, est heureux qu'on lui donne l'occasion de la redresser.

Je crois, Messieurs, avoir maintenant rempli la tâche que vous m'avez imposée, tâche rigoureuse, pénible, contraire à mes intérêts et à ceux de mes associés ; mais, devant l'intérêt général, chacun doit sacrifier son intérêt personnel. Je crois l'avoir fait dans la mesure de mes forces, et j'espère être imité par tous ; car, soutenir l'intérêt de tous, est le meilleur moyen de défendre ses propres intérêts.

H. Maffre, propriétaire de bains,
rue d'Isly, 6.

P. S. Je n'ai pas encore parlé des Lavoirs, je n'en dis que deux mots : on a forcé les malheureuses à faire leur service à l'eau de puits, douceur que les 300,000 femmes de ménage de Paris ne connaissaient pas avant 1860.

Extrait du Moniteur Universel du
16 mai 1869.

« *A Monsieur Devinck, candidat de la 2ᵉ circonscription de Paris et membre du Conseil municipal.*

» Monsieur,

» Vous m'avez fait l'honneur de m'adresser une circulaire pour la députation.

» Vous dites : « le devoir du mandataire » élu d'une circonscription est de faire alléger » les charges trop lourdes qui lui incombent. »

» Vous ajoutez : « Membre d'un Conseil mu- » nicipal toujours si préoccuppé des intérêts de » la cité et du bien-être des populations, mon

» dévouement le plus complet sera acquis aux
» intérêts des contribuables. »

» Voici les deux points sur lesquels je désirerais vous voir vous expliquer avant que moi et mes amis vous accordions notre confiance.

» Comme membre du Conseil municipal, et nécessairement consulté sur tout ce qui touche aux intérêts de la Ville, avez-vous voté les mesures suivantes, ou bien avez-vous combattu la décision du Conseil de préfecture relative à l'augmentation des Eaux qui, de 2 fr. 50 l'hectolitre en 1851, sont aujourd'hui à 12 fr. pour les Lavoirs publics ?

» Voici les conséquences que les votes du Conseil municipal ont amenées. En 1860, comme aujourd'hui, les Lavoirs publics étaient

fréquentés par 300,000 petits ménages ou malheureux. On leur donnait gratuitement, pour laver au savon, rincer leur linge, l'eau de Seine à discrétion. Elle ne coûtait que 2 fr. 50 l'hectolitre ; aujourd'hui qu'elle coûte 12 fr. l'hectolitre, chacun a fait mettre dans son puits une pompe, et voilà l'eau qu'on leur donne. (Savez-vous aussi que beaucoup d'établissements annexés aux Lavoirs et autres donnent de l'eau de puits pour les Bains depuis que le prix de l'eau de Seine est inabordable?) Encore est-il fort question de la leur faire payer si le Conseil municipal ne revient pas à des idées plus paternelles.

» Sont-ce là les espérances et les douceurs que vous nous donniez il y a cinq ans comme vous le faites aujourd'hui?

» Pour les Bains dans l'intérieur de Paris, ce sont les mêmes plaintes.

» Savez-vous, vous qui êtes du Conseil municipal, que, de 1852 à 1868, on a doublé le prix de l'eau de n'importe quelle provenance. Ainsi, en 1852, nous payions l'eau de Seine 1,100 fr., et progressivement, d'année en année, on nous a amenés, en 1868, à 2,000 fr., et pour 1869, dis-je, plusieurs de nous payent 3,000 fr., 3,500 fr., 4,880 fr. — Est-ce ainsi que vous comprenez les intérêts des contribuables? Est-ce ainsi que les membres du Conseil municipal, dont vous faites partie, se préoccupent, comme vous le dites, des intérêts et du bien-être des populations?

» Savez-vous aussi que, dans la zone annexée, ils payent l'eau le double plus cher que les établissements situés dans l'intérieur de Paris, quoique le prix de leurs Bains soit de moitié moins élevé? Le Conseil municipal ne doit pas ignorer ces choses si faciles à connaître.

» Savez-vous aussi que plusieurs établissements, dans l'intérieur de Paris et même dans les plus riches quartiers, ont des puits, et que d'autres se proposent d'en faire creuser pour remplacer l'eau de la Ville et se soustraire à la bienveillance du Conseil municipal, et à la paternité de la Compagnie des Eaux, à laquelle vous avez concédé un privilége de 40 années, et qui, grâce à cela, a vu ses obligations doubler de valeur.

» Savez-vous aussi (je ne parle pas des maisons neuves) que dans les anciennes maisons comme celle dont je suis propriétaire, les mêmes locataires payent en 1869, 120 fr. l'eau qu'ils payaient autrefois 60 fr.

» Je souhaite que vous ayez combattu ces mesures si contraires à la justice, car dans ce

cas, vous aurez non-seulement mon vote, mais aussi ceux de mes confrères ; sinon, non.

» Je suis avec respect, Monsieur le candidat,

» Votre très-humble et très-dévoué serviteur,

» H. Maffre,

» Propriétaire de Bains, électeur de la 2e circonscription, 6, rue d'Isly. »

Le Siècle revient à la charge, le 21 mai, par la note suivante :

2° *Circonscription.*

» On nous communique une lettre adressée à M. Devinck par un des électeurs de la circonscription où se présente l'honorable candidat, et qui y produit une sensation assez forte. L'auteur de la lettre, M. H. Maffre, propriétaire de bains, 6, rue d'Isly, affirme que la Commission municipale, dont M. Devinck est membre, a fait élever du double et parfois du triple le prix de l'eau employée aux Lavoirs, aux Bains ou dans les ménages.

» En 1860 comme aujourd'hui, dit la lettre en question, les Lavoirs publics étaient fréquentés par 300,000 petits ménages ou pau-

vres gens à qui on donnait gratuitement, pour laver au savon, rincer leur linge, l'eau de Seine à discrétion. Cette eau ne coûtait alors que 2 fr. 50 l'hectolitre; elle coûte aujourd'hui 12 fr.!... Pour les bains, ce sont les mêmes plaintes. Ainsi, en 1852, chacun de ces établissements payait 1,100 fr. en moyenne pour l'eau de Seine; en 1869, par une progression incessante, ces prix ont monté à 3,000, 3,500 et 4,880 fr.!...

» Sont-ce là les espérances et les douceurs que vous nous donniez il y a cinq ans, monsieur Devinck?...

» Cette lettre est un dernier glas de mort pour la candidature Devinck. »

Nous avons laissé parler les journaux, jamais lorsque la Ville distribuait elle-même ses eaux, semblables plaintes se produisirent; tout le monde peut encore se souvenir que les tarifs n'existaient que pour la forme, et que, moyennant un prix de 100 francs pour l'eau de Seine, et 50 francs pour l'eau du canal, tout propriétaire ou industriel avait le robinet libre.

On ne connaissait pas ces subtilités d'évaluation par homme, par cheval, par militaire, etc.; amère dérision, charmants cadeaux de cette trop habile Compagnie qui semble dire par ses résultats inespérés, que l'administration d'alors et Monsieur le Préfet, par conséquent, ne savait pas tirer les fruits d'un arbre si productif ; en effet, lisez les comptes rendus des Assemblées générales, vous en

déduirez un brevet d'inhabileté pour les employés de la Ville et le contraire pour ceux de la Compagnie qui, avec leur bienveillante activité, ont fait produire à la Ville des recettes qu'on avait jamais osé espérer.

Si, grâce à son régisseur intéressé, la Ville de Paris a vu ses recettes doublées ou triplées, il ne faut pas oublier les frais de dérivation, les millions engloutis ; la récapitulation, nous démontre, que l'on verse bénévolement des bénéfices certains dans les mains de cette Compagnie associée, mais non complice, car toujours avec art, elle saura se retrancher, en cas de mécontentement, derrière les tarifs que la Ville lui impose et qu'elle applique avec aménité. N'est-elle pas fort aimable, en effet, lorsqu'elle vous fait cette guerre du seau d'eau chaude?

Vous payez l'eau froide, mais lisez attentivement votre police, chef-d'œuvre d'habileté, vous n'avez pas le droit de vendre de l'eau chaude à emporter dans les Bains ; dans les Lavoirs, c'est toléré. Votre police ajoute qu'on vous laissera six jours sans eau et sans indemnité.

Mais revenons à notre sujet et voyons les tarifs.

TARIFS

Pour combattre, ou du moins pour rétablir les faits dans toute leur vérité, il me sera permis d'exposer en regard les tarifs ordinaires et spéciaux, les chiffres étant pour moi les meilleurs arguments ainsi que je l'ai dit plus haut.

Nous, Pair de France, Préfet de la Seine;

Vu les lois et les règlements qui régissent les Eaux publiques;

Vu l'arrêté d'un de nos prédécesseurs en date du 30 septembre 1813, et les délibéra-

tions du Conseil municipal de Paris des 24 février 1843 et 6 février 1846 sur la fixation du tarif des abonnements aux Eaux de Paris.

Considérant que ces Eaux, inaliénables et imprescriptibles, sont principalement consacrées aux fontaines publiques, aux bornes-fontaines et aux fontaines monumentales, pour l'alimentation de la Ville, son assainissement et sa décoration ; mais qu'après avoir satisfait à ces services, l'administration peut disposer de l'excédant des eaux pour des abonnements particuliers, temporaires et à prix d'argent ;

Arrêtons ainsi qu'il suit les conditions de ces abonnements, etc.

.

Art. 14. — Le prix des abonnements sera déterminé d'après le tarif suivant : fourniture

journalière d'un hectolitre d'eau de l'Ourcq, 5 fr. par an; d'eau de la Seine, des Sources ou du Puits artésien, 10 fr.

Il ne sera pas accordé d'abonnement au-dessous de la somme de 75 fr. pour les eaux de l'Ourcq, et de 100 fr. pour celle de la Seine, des Sources et du Puits artésien.

.

Paris, le 1er août 1846.

Signé : *Cte de Rambuteau.*

ARRÊTÉ DU 28 NOVEMBRE 1851.

Art. 1er. — A partir du 1er janvier 1852, le tarif des abonnements aux Eaux de Paris, pour les Lavoirs publics qui rempliront les conditions ci-dessus indiquées, sera fixé, par an, pour chaque hectolitre de fourniture journalière : 1° à 2 fr. 50 l'hectolitre, ou 25 francs le mètre cube les Eaux de l'Ourcq pour toute la ville, et pour les autres Eaux, sur les points où il n'en existe que d'une nature; 2° à 5 fr. pour les Eaux de Seine, des Sources ou du Puits artésien, sur les points où ces Eaux arrivent concurremment avec celle de l'Ourcq, et où les abonnés ont la faculté de prendre ces dernières à 2 fr. 50.

Art. 2. — Le tarif réduit ci-dessus n'est applicable qu'aux Lavoirs qui seront recon-

nus sur l'avis du Conseil de salubrité et par l'avis de Monsieur le Préfet de Police, remplir les conditions de salubrité et d'économie nécessaires à ces établissements.

Fait à Paris, le 18 décembre 1851.

Nous, Préfet de la Seine,

Vu la délibération du Conseil municipal en date du 4 mars courant, contenant adoption d'une échelle décroissante dans le tarif des abonnements aux Eaux de Paris, au delà d'une fourniture journalière de 50 hectolitres ;

Arrêtons : .

Le prix des abonnements aux Eaux à partir du 1ᵉʳ juillet prochain sera déterminé d'après le tarif suivant :

Quantité de la fourniture journalière et prix par an pour chaque hectolitre par jour.

Premier 1/2 module, équivalant à 1/4 de

pouce, ou de 1 à 50 hectolitres : Ourcq, 5 f.; Seine et autres, 10 f.

Deuxième 1/2 module, ou de 31 à 100 hectolitres : Ourcq, 4 f. ; Seine et autres, 8 f.

Troisième 1/2 module, ou de 101 et au-dessus : Ourcq, 3 f.; Seine et autres, 6 f.

En outre, au delà de 50 hectolitres, le prix de l'eau de l'Ourcq sera appliqué aux autres eaux, sans distinction de nature ni d'origine, s'il n'y a qu'une seule sorte d'eau dans la rue.

Fait à Paris, le 22 mars 1853.

Signé : *Berger.*

Voyons maintenant le traité de 1860.

QUANTITÉ DE LA FOURNITURE JOURNALIÈRE	PRIX PAR AN	
	EN EAU de l'Ourcq.	EN EAU de Seine et autre.
250 litres Eaux de Seine, de Source ou de Puits artésien . .	»	60
500 litres id . . .	»	100
De 4 à 5 m. cubes.	60	120
Au-dessus de 5 m. cubes et jusqu'à 10 m. cubes.	50	100
Au-dessus de 10 m. cubes et jusqu'à 20 m. cubes.	40	80

Au-delà de 20 m. cubes, la Compagnie traite de gré à gré, sans qu'en aucun cas le prix du mètre cube puisse être inférieur pour les Eaux de l'Ourcq à 25 fr., et à 55 fr. pour les Eaux de Seine et autres.

Il ne sera pas accordé d'abonnement inférieur à 1,000 litres pour les Eaux de l'Ourcq, et à 250 litres pour celle de Seine, de Source et du Puits artésien.

Au-delà de un mètre cube il ne sera pas admis d'augmentation pour des quantités inférieurs à un mètre cube.

Continuons par l'arrêté de 1862, à robinet libre.

Bases qui serviront à fixer les abonnements par estimation aux Eaux de la Ville.

EAU D'OURCQ.

Dépenses d'eau par jour.

Par personne domiciliée....	30 litres.
Par ouvrier...............	5 —
Par élève ou militaire......	10 —
Par cheval................	75 —
Par voiture à 2 roues.......	40 —
Par voiture à 4 roues, de luxe.	100 —
— — — de louage	50 —
Par mètre carré d'allée, cour et jardin................	3 —
Par boutique..............	100 —
Par vache.................	75 —

Dépense d'eau par minute par force de cheval vapeur.

1. Machine à haute pression. 0 l. 50 c.
2. — à détente et condensation.... 50 l. 00 c.
3. — à basse pression. 20 l. 00 c.

EAU D'OURCQ ET DE SEINE.

Prix à forfait par Bain d'eau de l'Ourcq............ 5 c.

Prix à forfait par Bain d'eau de Seine............. 10 c.

Le prix à payer par les entrepreneurs sera calculé sur une moyenne d'un bain et demi par jour et par baignoire, affecté tant au service sur place qu'au service à domicile.

La Compagnie sera libre de traiter à forfait pour les livraisons d'eau par attachement.

Dans ce mode de livraison, les prix de vente devront être au moins égaux à ceux du tarif.

Paris, le 10 décembre 1862.

L'ingénieur en chef,

Signé : *Belgrand.*

Vu et proposé à la signature de Monsieur le Préfet de la Seine.

Paris, le 21 octobre 1862.

Signé : *Michal.*

Vu et approuvé,

Le Sénateur, Préfet de la Seine,

Signé : *G.-E. Haussmann.*

ABONNEMENTS D'EAU DE SEINE. — LIVRAISON PAR ESTIMATION ET SANS JAUGEAGE.

Le Sénateur, Préfet du département de la Seine, grand croix de l'Ordre impérial de la Légion d'honneur :

Vu le règlement sur les abonnements des Eaux de Paris en date du 30 novembre 1860 ;

Vu les rapports du Directeur de la Compagnie générale des Eaux et de l'ingénieur en chef des Eaux ;

Vu l'avis du Directeur du service municipal des travaux publics ;

Arrête :

Art. 1ᵉʳ. — L'eau de Seine pourra être livrée sans jaugeage pour tout service purement domestique à rez-de-chaussée, en sous-sol ou en appartement.

Dans ce mode de distribution, le prix à payer sera déterminé d'après la consommation supposée qui sera évaluée suivant les bases ci-après :

Par personne domiciliée. . .	45 litres.
Par ouvrier	5 —
Par élève ou militaire. . . .	20 —
Par cheval	100 —
Par vache.	100 —
Par voitures à 2 roues . . .	40 —
Par voitures à 4 roues, de luxe.	150 —

Par voitures à 4 roues, de louage. 50 litres.
Par mètre d'allée, cour, jardin . 6 —
Par boutique. 150 —

Le minimum de l'abonnement sera de 1 mètre cube par jour et le prix de 120 francs par mètre et par an.

Les établissements industriels et commerciaux ne pourront être alimentés en eau de Seine, par robinet libre, qu'avec autorisation spéciale du Préfet.

Art. 2. — Le règlement susvisé de 1860 est maintenu en tout ce qui n'est pas contraire au présent arrêté.

Art. 3. — Le directeur du service municipal des travaux publics est chargé de l'éxécution du présent arrête.

Fait à Paris, le 9 mars 1863.

Signé : *G.-E. Haussmann.*

ÉCHELLE DES VOLUMES D'ABONNEMENT. — ROBINETS DE PUISAGE A REPOUSSOIR.

Le Sénateur, Préfet du département de la Seine, grand croix de l'Ordre impérial de la Légion d'honneur ;

Vu le règlement des abonnements aux Eaux de Paris, approuvé le 30 novembre 1860, portant à l'art. 14 concernant le tarif, qu'au delà de un mètre cube, il ne sera pas admis d'augmentation pour des quantités inférieures à un mètre cube ;

Vu le rapport de l'Ingénieur en chef des eaux (1re division) du 24 avril dernier ;

Vu l'avis du Directeur du service municipal des travaux publics ;

Arrête :

Art. 1er. — Les volumes d'eau à concéder par abonnements seront réglés suivant l'échelle suivante :

Seine, Marne, Sources.

Litres,	250	Mètres cubes,	1/4
—	500	—	1/2
—	1000	—	1
—	1500	—	1 1/2
—	2000	—	2

Ourcq.

Litres,	1000	Mètres cubes,	1
—	1500	—	1 1/2
—	2000	—	2

Au delà de deux mètres cubes, toute augmentation sera nécessairement d'un mètre cube entier.

Dans les concessions par estimation et non jaugées, tout robinet de puisage devra être muni d'un appareil à repoussoir ;

Cette mesure, immédiatement obligatoire pour les nouveaux abonnements, devra être réalisée pour les anciens abonnements avant le 1er janvier 1867.

Faute par les abonnés d'avoir exécuté cette modification pour ladite époque, le service sera suspendu, et, s'il y a lieu, l'abonnement pourra être résilié et la prise d'eau supprimée.

Art. 2. — Le Directeur du service municipal des travaux publics est chargé de l'exécution du présent arrêté, qui sera inséré au recueil des actes administratifs et imprimé à la suite du règlement susvisé.

Fait à Paris, le 3 mai 1866.

Signé : *G.-E. Haussmann.*

Nous ajoutons les tarifs d'une petite Compagnie, au capital de deux millions, exploitant quelques communes des environs de Paris et ayant son siége à Suresnes.

Les frais de canalisation ont été beaucoup plus onéreux, en raison de leur long parcours pour rencontrer des habitations, les prix sont cependant beaucoup au-dessous de ceux de la Compagnie générale de Paris.

EAU DE SEINE.

1,000 litres...............	100 fr.
500 litres...............	60
250 litres...............	40
125 litres...............	25
Les 2e, 3e, 4e et 5e mètres cubes	60
Les 6e et suivants...........	54

Le prix de l'eau a t-il diminué ? Comparons :

Paris. — Tarif 1852 :

Lavoirs et Bains. . 20 mètres cubes 500 f.

Paris. — Tarif 1853.

Propriétaires et
industriels ... 20 mètres cubes, 600 f.

Paris. — Tarif 1860 :

Lavoirs et Bains. . 20 mètres cubes 1900 f.
Propriétaires et
industriels.... 20 mètres cubes, 1900 f.

Compagnie de la Banlieue : Suresnes,
20 mètres cubes.............. 1150 f.

Éloquence des chiffres. Tout commentaire devient inutile.

Et ce serait pour un pareil résultat que, contribuables, nous aurions fourni des millions, afin de payer, en 1860, cinq fois plus cher l'élément principal de toute industrie.

Vraiment, si les chiffres ne parlaient, nous croirait-on ?

Dans l'espoir d'une position au moins égale à 1852, nous avons patiemment attendu, Monsieur le Préfet, que vous eussiez achevé vos travaux de dérivation. Chaque jour votre réponse se manifeste par de nouvelles augmentations.

Il vous sera agréable, Monsieur le Préfet, que nous détaillons la cause de ces augmentations progressives.

Vous avez abandonné à une Compagnie régisseur l'exploitation, la spéculation des Eaux de Paris, à charge par elle d'augmenter le plus possible, conséquence forcée de l'obtention de 25 p. 100 net de tous frais sur les recettes brutes, résultat unique dans les annales d'une ville.

Et l'on se figure que les millions dépensés à faire venir l'eau du fond des provinces dans la capitale ont procuré le bien-être et des avantages sérieux aux habitants de Paris. Les travaux permis par ce budget colossal ont fait couler le Pactole dans les caisses de la Compagnie, astreint la population à blanchir son linge à l'eau de puits, et cela au XIXe siècle.

Certes, Monsieur le Préfet, vous ne pouvez plus longtemps nous laisser dans cette fausse situation ; délivrez nos établissements de la

juridiction de la Compagnie ; rétablissez nos tarifs de 1852 ; rendez-nous cet inspecteur-général qui, pendant vingt ans, nous a toujours administré avec une paternelle bienveillance, et attaché aujourd'hui au service public ; arrachez notre élément aux étreintes de la spéculation et abrogez les tarifs de 1860.

Soyez bon pour les classes ouvrières et nécessiteuses fréquentant quotidiennement nos maisons ; n'oubliez pas que les démolitions les ont reléguées dans la zone annexée ; à ces hauteurs n'arrive plus l'eau du canal, la moins chère pour nous, bien que d'un prix plus élevé qu'en 1852 ; n'oubliez pas que le but de tant de sacrifices accomplis tend à doter Paris de lacs, de fontaines, de ruisseaux, d'établissements publics de Bains, de Lavoirs, abondamment fournis d'eau de Seine ; n'oubliez pas que l'eau de puits doit compléte-

ment disparaître de la consommation parisienne.

En attendant cette décision, examinons la situation faite à ces établissements par la Compagnie des Eaux en 1860, lors de l'annexion.

A cette époque, Monsieur le Préfet se trouva en face d'une petite Compagnie munie d'un matériel insuffisant pour son service (remplacé depuis presque entièrement par la Ville) ; cette Compagnie faisait payer ses eaux très-cher.

Les quelques Bains et Lavoirs existants étaient alors obligés, au moyen de machines à vapeur, de s'alimenter entièrement à l'eau de puits, avantage que l'on ne connaissait pas dans l'ancien Paris, exclusivement et largement alimenté par l'eau de Seine, tarif

de 1852 appliqué grandement, aussi l'annexion était-elle considérée comme un bienfait du moment que le prix de l'eau était appelé à compenser les charges que les entrées, les impôts, etc., devaient faire peser sur nous.

L'illusion ne fut pas longue. Les tarifs de 1860 parurent ; tout d'abord on ne comprit pas leur interprétation à double entente.

Comment pouvait-on prévoir l'adresse de cette Compagnie qui, pourvue d'un matériel mesquin, et avantagée de quelques priviléges, sut se faire doter pour cinquante ans d'une annuité de 1,160,000 fr. pour son rachat, sans préjudice de ses 25 p. 100 sur toutes les recettes brutes du produit des Eaux de toute nature, à seule charge de fournir son

personnel, pour lequel la Ville lui comptait encore 350,000 fr. par an.

Son dernier exercice 1867 a produit un bénéfice net de 2,000,000 fr., soit 12 p. 100 sans risques d'aucunes sortes, la Ville réservant pour elle toutes les réparations, aussi ses actions, cotées d'abord à 240 fr., sont-elles montées à 460 fr.

Si la Ville paye cette annuité de 1,160,000 francs, nous le devons à la légéreté avec laquelle les administrateurs des anciennes communes conclurent leurs traités avec la Compagnie des Eaux.

Nous excepterons, cependant Monsieur le Maire d'Ivry, qui ne concéda le privilége qu'avec les tarifs de 100 francs le mètre cube, lorsque toutes les autres communes consentirent à payer 240 francs ce mètre cube.

Aujourd'hui nous voyons les mêmes fautes recommencer, de sorte que si Paris voulait prendre tout le département de la Seine dans son sein, il lui faudrait encore passer par les fourches caudines de la Compagnie, et cela par l'impéritie et la conduite inexplicables de ces représentants de l'intérêt général.

Comment expliquer cette dépense de près de 70 millions pour la dérivation de la Dhuis, les frais de toutes sortes des autres machines élévatoires, le personnel du service public, l'entretien de la distribution en un mot, d'un côté toutes les charges, de l'autre tous les bénéfices!

Ainsi, à vous toutes les fortes dépenses, tous les risques et une rémunération moyenne de deux ou trois pour cent.

A vous l'ennui et les agaceries, les hostili-

tés, résultant des augmentations constantes du prix des concessions !.

A votre régisseur intéressé, douze pour cent, pas de risques ; votre plastron pour se couvrir des plaintes, et absence dudit pour le contraire.

Vit-on jamais association dans de semblables conditions? Jamais, nous osons le dire !

Si vous vouliez garder en mains la distribution des Eaux, il fallait le faire seul, racheter les priviléges ou actions de cette Compagnie et sortir de cette complexité regrettable ; sinon lui concéder à ses risques et périls, selon votre mode d'alimentation et vos prix de distribution le service de Paris ; on ne comprendra pas que vous voulussiez faire la fortune d'une Compagnie qui fait le vide au-

tour de vous par ses obsessions en votre nom pour obtenir des augmentations. Il n'est pas d'exemple que deux industries, fournissant presque un million, c'est-à-dire le cinquième des recettes totales de tout Paris, soient aussi maltraitées. Ordinairement, il est élémentaire d'avoir des égards pour qui vous fait votre richesse. Voudrait-on spéculer sur cette question commerciale, parce qu'elle se trouve subordonnée à l'hygiène publique ?

SITUATION FINANCIÈRE ET CONVENTIONS

DE LA COMPAGNIE

CHAPITRE I^{er}.

Extrait du Rapport de 1867.

1^{re} section. — Exploitation de Paris :

La régie intéressée de Paris a produit..........	2,006,587	74
Elle a coûté..........	371,780	94
Son bénéfice net est donc de..............	1,634,806	80
Il était en 1866 de....	1,587,478	60
L'augmentation du bénéfice de 1867 est donc de	47,328	20

Cette augmentation, vous le savez, Messieurs, correspond à l'élévation de la prime de partage qui nous revient sur le produit brut des abonnements de la régie de Paris au-delà d'une recette de 3,600,000 fr., la prime est fixée au quart de cet excédant.

En 1867, les recettes encaissées par nous pour la Ville ont été de... 5,506,350 97

En 1866, elles avaient été de............... 5,242,488 19

Différence en faveur de 1867................ 263,862 78

(Voir le compte rendu du 22 avril 1867, assemblée générale de la Compagnie des Eaux).

Nous aurions voulu mettre sous les yeux de nos lecteurs le traité entier de 1860, mais la diffusion, la longueur de ce labyrinthe d'interprétations nous effraient ; nous allons seulement exposer la Convention modificative du 26 décembre 1867. Ceux qui ne trouveraient suffisantes ces explications succintes, peuvent consulter les traités de 1860 et 1862, à la Préfecture de la Seine.

Convention modificative du Traité conclu le 11 juillet 1868 entre la Ville de Paris et la Compagnie générale des Eaux (26 décembre 1867).

Entre les soussignés,

M. le baron *Georges-Eugène Haussmann*, Sénateur, Grand'Croix de l'Ordre impérial de la Légion d'honneur, Préfet du département de la Seine, stipulant au nom de la Ville de Paris, en vertu d'une délibération municipale de ladite Ville, en date du 28 juin 1867, approuvée par arrêté préfectoral du 17 juillet suivant, desquels délibérations et arrêté, expéditions, sont annexées aux présentes,

D'une part;

Et 1° M. le baron *Paul de Richemont*, Sénateur, Commandeur de l'Ordre impérial de la Légion d'honneur, demeurant à Paris, rue d'Amsterdam, n. 82;

2° M. *Casimir de Rostang*, Commandeur de l'Ordre impérial de la Légion d'honneur, demeurant à Paris, rue Monsigny, n. 6;

Le premier, vice-président, le second, membre du Conseil d'administration de la Compagnie générale des Eaux, société anonyme autorisée par décret impérial, en date du 14 décembre 1853, et dont le siége est à Paris, rue Saint-Arnaud, n. 8;

Agissant collectivement, en vertu d'une délibération en date du 27 novembre 1867, par laquelle le Conseil d'administration leur a délégué spécialement, en conformité de l'ar-

ticle 33 des statuts, les pouvoirs qu'il tenait des actionnaires régulièrement réunis en assemblée, ainsi qu'il résulte du procès-verbal de la délibération en date du 27 avril 1867, contenant approbation de la convention ci-après transcrite et mentionnant que les pouvoirs nécessaires pour la rendre définitive sont donnés au Conseil d'administration. Les procès-verbaux des délibérations précitées du Conseil d'administration et de l'assemblée générale des actionnaires délivrés conformément aux articles 29 et 49 des statuts, sont annexés aux présentes,

D'autre part ;

Vu le traité conclu le 11 juillet 1860, entre la Ville de Paris et la Compagnie générale des Eaux, relativement à la régie intéressée des Eaux disponibles pour le service des concessions particulières, tant dans le nouveau

Paris que dans les communes demeurées, en totalité ou en partie, en dehors de l'enceinte des fortifications, ledit traité approuvé par décret impérial du 2 octobre suivant ;

Vu spécialement les articles suivants :

Art. 3, § 1er. — « La Compagnie s'interdit formellement la faculté de traiter en son nom personnel, et dans son seul intérêt, avec une des communes du département de la Seine, pour des fournitures ou des distributions d'eau. »

Art. 11. — « La Compagnie devra pourvoir au placement de l'eau mise à sa disposition par la Ville : à cet effet, elle s'occupera de la recherche et de la conclusion des abonnements ; elle traitera avec les habitants et les industriels compris dans l'enceinte de Pa-

ris, d'après le tarif ci-annexé, lequel, arrêté d'accord entre la Ville et la Compagnie, ne pourra être également modifié que d'un commun accord.

» Toutefois, il est convenu dès aujourd'hui que, du moment où la Ville aura amené de nouvelles Eaux à Paris, le prix du mètre cube d'eau de toute origine, autre que celle provenant du canal de l'Ourcq, sera porté à 40 c., soit 144 fr. par an. »

Art. 22. — « Sur le produit des recettes, la Ville payera, mois par mois et à terme échu, à la Compagnie : 1° l'annuité de un million cent soixante mille francs (1,160,000 fr.) stipulée en l'article 5 ; 2° une somme de trois cent cinquante mille francs pour frais de régie, fixés à forfait. »

Art. 23. — « Lorsque la recette totale ef-

fectuée par la Compagnie dépassera annuellement trois millions six cent mille francs (3,600,000 fr.), il sera alloué par la Ville à la Compagnie, à titre de prime, un quart des sommes excédant ce chiffre. »

Art. 24. — « Si l'Administration municipale amène à Paris de nouvelles eaux, en considération de l'élévation du tarif prévu à l'article 11 et de la bonification qui en résultera dans le montant de la prime stipulée ci-dessous en faveur de la Compagnie, l'annuité de trois cent cinquante mille francs, dont il est question à l'article 22, sera réduite à cent quarante mille francs, un an après l'application du nouveau tarif à toutes les eaux autres que celles de l'Ourcq. »

Art. 27. — « Dans le cas où, par des motifs de service qui ne pourront jamais être

discutés par la Compagnie, la Ville jugerait à propos de supprimer la régie intéressée, elle aura la faculté de le faire à partir du 1ᵉʳ janvier 1870, en prévenant la Compagnie un an au moins à l'avance.

» L'époque de la suppression devra toujours coïncider avec la clôture d'un exercice.

» La Compagnie aura droit, pour chacune des années de régie dont elle se trouvera ainsi privée, à une indemnité égale à la prime réglée à son profit, en exécution de l'article 23 ci-dessus, pour la dernière année de la régie qui sera révolue au moment où la résolution de la Ville lui sera notifiée, déduction faite de 20 p. 100 de frais de régie.

» Cette indemnité lui sera payée indépendamment de l'annuité de un million cent

soixante mille francs, stipulée en l'article 5. »

Il a été dit et convenu ce qui suit :

L'article 27 ci-dessus visé du traité existant, reconnaît à la Ville de Paris le droit de supprimer la régie intéressée à partir du 1er janvier 1870, en prévenant la Compagnie un an environ à l'avance et sous la condition d'une indemnité au profit de la Compagnie.

La Ville ayant annoncé à la Compagnie l'intention d'user du droit qui lui est ouvert par ledit article 27, la Compagnie a proposé, et la Ville a accepté le maintien du traité, moyennant les modifications arrêtées et convenues entre les parties contractantes, comme il va être dit :

Art. 1ᵉʳ. — « Le paragraphe 2 de l'article 11 dudit traité est supprimé.

» L'article 23 est modifié ainsi qu'il suit :

» Lorsque la recette totale effectuée par la Compagnie dépassera annuellement 3,600,000 fr., il sera alloué à la Compagnie sur les sommes excédant ce chiffre de recettes, une prime réglée, savoir :

» De 3,600,000 fr à 6 millions inclusivement, à raison de. 25 p. 100

» Sur les 7ᵉ, 8ᵉ et 9ᵉ millions. 20 p. —

» Sur les 10ᵉ et 11ᵉ millions. 15 p. —

» Sur le 12ᵉ million. 10 p. —

» Sur les recettes supérieures à 12 millions 5 p. 100.

Art. 3. — » L'article 24 est supprimé.

Art. 4. — » L'article 22 est modifié de la manière suivante :

» Sur le produit des recettes, la Ville payera à la Compagnie, mois par mois et à terme échu : 1° l'annuité de onze cent soixante mille francs (1,160,000 fr.) stipulée en l'article 5 ; 2° pour frais de régie, une somme de trois cent cinquante mille francs (350,000 fr.), se réduisant de cinquante mille francs (50,000 f.) chaque année, à compter du 1er janvier 1868, de manière à disparaître complétement le 31 décembre 1837.

Art. 5. — » L'article 27 est supprimé et remplacé par la rédaction suivante :

» La Compagnie générale des Eaux restera

chargée de la régie stipulée par le traité du 11 juillet 1860, modifié ainsi qu'il vient d'être dit, jusqu'au 1er janvier 1911.

Art. 6. — » Le paragraphe 1er de l'article 3 est remplacé par le suivant :

» La Compagnie aura la faculté de traiter directement et pour son compte pour des distributions et fournitures d'eau en dehors de la distribution de la Ville de Paris, avec celles des communes du département de la Seine que la Ville déclarerait expressément renoncer à desservir par elle-même.

Art. 7. — » Toutes les autres stipulations du traité du 11 juillet 1860 sont maintenues.

Art. 8. — » Les frais de timbre et d'enregistrement de la présente convention seront

à la charge de la Compagnie générale des Eaux.

» Fait double à Paris, le 26 décembre 1867.

» Signé à la minute : G.-E. HAUSSMANN.

» Approuvé : Baron PAUL DE RICHEMONT.

— DE ROSTANG. »

CHAPITRE II.

Pourquoi, ainsi qu'il en avait le droit, Monsieur le Préfet n'a-t-il pas racheté le privilége de la Compagnie avant 1870 ?

Il nous est permis de mentionner la raison qui a motivé la nouvelle convention passée avec la Compagnie qui, fière de ses succès, a de nouveau fait preuve de cette habileté dont les suites augmentèrent considérablement ses revenus, bien qu'il y eut apparence de mutuelle concession.

Après les 3,160,000 fr., la Compagnie

touchant le quart des recettes, acquiert, progressivement, d'énormes bénéfices.

Vous avez reconnu, Monsieur le Préfet, que cette Compagnie réellement fermière, à laquelle vous ne concédiez cependant que la régie des eaux, possédait un monopole inique, écrasant et allait dans l'avenir grossir sa caisse de bénéfices certains et sans limites. Vous avez alors diminué ses frais de régie de 50,000 fr. par an; mais vous lui avez accordé cette régie jusqu'en 1911, et si ses recettes diminuent annuellement de 50,000 fr., elle a la perspective d'une augmentation constante, et cela pendant quarante ans.

Nul ne connaît et ne connaîtra jamais la véritable importance de ses produits, surtout si elle continue à faire un usage immodéré de ce monopole qu'on pouvait annihiler en 1870.

C'est avec les bénéfices de la régie de Paris que cette Compagnie achète, tous les jours, le privilége des villes de France, après Lyon, Nantes, Nice, une certaine partie de la banlieue de Paris, elle peut espérer étendre ses opérations, car, plus heureuse à Paris qu'en ces villes, elle ne s'occupe pas du matériel, n'a aucun risque à sa charge, et par conséquent est assurée d'une augmentation constante et annuelle.

En prenant à votre charge, comme vous en aviez le droit, la régie des eaux, examinons les payements à effectuer pour ce rachat, sur les bases de l'exercice 1867 : 1° l'annuité de 1,160,000 fr., toujours dûe pendant quarante ans, puis 381,280 fr., part des bénéfices, déduction faite des 20 p. 100 de régie, soit 1,541,280 fr. pendant quarante ans.

En opérant ainsi, vous auriez été maître de la position, il n'y aurait plus eu ce tiraillement entre employés de la Ville et de la Compagnie, tous les frais d'entretien et de rechange de matériel sont à votre charge ; comme compensation, vous auriez bénéficié des nouveaux abonnements et dégrevé d'autant les anciens.

Vous n'auriez plus eu pour vous les charges sans profits dont vous avez abandonné les bénéfices futurs, moisson lucrative pour une Compagnie n'ayant d'autres soucis que de charger, pressurer vos administrés, ses abonnés, pour leur faire suer par tous les pores ses 25 p. 100.

Les actions de cette Compagnie produisant aujourd'hui 12 p. 100, avec la moitié de Paris alimenté, que sera-ce lorsqu'il le sera tout entier.

Les abonnements étaient en 1861 au nombre de 25,000, ils sont aujourd'hui de 35,000, sans compter les constructions nouvelles de tous les jours, qui toutes prennent l'eau en grande quantité ; il reste encore dans Paris 30,000 maisons sans concessions.

Pour 1869, le prix du mètre cube d'eau est ainsi déterminé : 35,000 abonnés produisent près de 6,000,000 de francs, la dépense totale d'eau étant de 60,000,000 de litres, le prix de revient du mètre cube est donc de 100 fr.

Pourquoi pendant si longtemps avoir laissé spéculer sur un élément de première nécessité pour l'hygiène et la salubrité publique?

A quoi bon ces démolitions, ces assainissements, si la population de Paris est obligée

de chercher une partie de sa balnéation et tout son blanchissage dans l'eau de puits ?

Revenons à la Compagnie, examinons ses moyens pour obtenir ce résultat brillant et unique peut-être dans les sociétés industrielles.

Sitôt en possession des tarifs de 1860, elle promit une prime à tout employé qui obtiendrait une augmentation de recette dans Paris ancien et nouveau.

Cette prime consistait en une somme de 3 francs, allouée pour chaque augmentation, récompense lucrative qui nous amène à citer un exemple frappant d'une rémunération que rien ne peut justifier :

Dans l'espace d'un trimestre, un seul em-

ployé, émargeant à 100 francs par mois, réalisa 800 francs de primes ; il est vrai qu'aujourd'hui les gratifications ne viennent plus grossir les émoluments très-modestes des agents de cette généreuse Compagnie, bien que les augmentations n'aient pas cessé; le Communiqué du 23 mars 1869 est loin de le démentir.

Rien n'arrête, ne refroidit l'activité de cette Compagnie; excitant sans cesse le zèle de ses inspecteurs, et les poussant à obtenir dans leurs services respectifs un rendement plus considérable, qui, tout en enrichissant de plus en plus la caisse de la Compagnie, appauvrit les abonnés qui en sont victimes.

Comme preuve, nous allons exposer le compte rendu de 1860 à 1867, en enga-

geant nos lecteurs de devenir actionnaires d'une Compagnie réunissant autant de ressources de prospérité.

1860

PRODUITS	FRAIS	BÉNÉFICES
1,623,969,10	318,243,39	1,305,705,71

1861

1,560,295,25—373,412,54—1,186,882,71

1862

1,632,700,82—360,711,95—1,271,997,87

1863

1,755,000,00—353,239,85—1,401,760,15

1864

| PRODUITS | FRAIS | BÉNÉFICES |

1,824,820,90—355,657,00—1,469,163,90

1865

1,877,257,80—355,982,35—1,521,275,45

1866

1,940,227,66—352,749,06—1,587,478,60

1867

2,006,587,74—371,780,94—1,634,806,80

Quoi de plus concluant que ces chiffres. Augmentations de recettes toujours, de frais jamais, risques aucuns pour Paris.

En comparant les bénéfices nets aux dépenses de premier établissement, on trouve que, en 1862, ils étaient :

Pour Paris, de 9.35 p. 100

Pour Lyon, de 4.45 —

Pour Nantes, de 7.62 —

Tandis qu'en 1867, ils se sont élévés :

Pour Paris, à 11.98 p. 100

Pour Lyon, à 5.02 —

Pour Nantes, à 8.05 —

du capital engagé : amélioration sensible que nous nous plaisons à signaler, etc.

(Extrait du Rapport de 1867, Assemblée générale.)

J'en appelle à mes lecteurs, en face d'une pareille situation financière, ne pourrait-on être plus large dans la distribution des eaux, sans compromettre cette situation ?

———

Passons au compte rendu de 1868. Comme nous l'avions prévu, l'augmentation suit sa marche ascendante malgré l'abandon de cinquante mille francs par la Compagnie sur ses frais de régie ; mais laissons parler les chiffres.

———

1ʳᵉ *Section. — Exploitation de Paris.*

L'exploitation de Paris a donné en 1868, en recettes. 2,053,126 47
en dépenses. 347,209 10
d'où résulte un produit net

de 1,705,917 37

Les produits de cette exploitation, qui n'est qu'une régie intéressée, se composent :

1° De l'annuité invariable payée par la Ville pour rachat de la distribution d'eau

dans l'ancienne banlieue. 1,160,000 »

2° De l'allocation décroissante pour frais de régie fixée d'abord à 350,000 fr. et réduite en 1868, à . . 300,000 »

3° De la prime sur les recettes effectuées pour la Ville ; cette prime est de 25 p. 100 sur les sommes encaissées de 3,600,000 fr. à 6,000,000 fr.; elle atteint en 1868. 573,126 47

4° Des indemnités pour travaux de plomberie fixées à forfait avec les entrepreneurs, à 20,000 »

Total égal . . . 2,053,126 47

L'augmentation de nos revenus à Paris dépend donc uniquement de l'élévation de la prime payée par la Ville, elle est supérieure à celle de 1867 de 96,538 fr. 73.

Cette augmentation dépasse de plus de 30,000 fr. celle constatée en 1867, et elle est plus forte que toutes celles que nous avions atteintes de 1862 à 1867.

Ces résultats attestent les progrès constants de la régie de Paris ; aussi, tandis qu'au 1er janvier 1868 nous n'avions que 32,585 abonnés ; au 1er janvier 1869 nous en comptons plus de 35,000.

4ᵐᵉ Section. — *Exploitation de la Banlieue de Paris.*

Pour la première fois cette nouvelle entreprise figure au compte de nos exploitations.

L'Assemblée générale extraordinaire tenue à la fin de 1867, avait en effet décidé en approuvant cette nouvelle affaire que, dès 1868, elle serait inscrite à cette partie de nos comptes.

L'Etablissement, comme vous l'avez déjà vu, a coûté.	1,297,356 82
En outre, il a été dépensé en améliorations et en extension du service . . .	23,670 83
Ce qui donne un total de dépenses de	1,321,027 65

D'autre part, les recettes brutes de 1868, étant de . 158,512 30

Et les dépenses d'exploitation pour la même année de 57,569 65

Les produits nets s'élèvent à la somme de. . . 100,942 65

Nous avons donc obtenu, dès la première année d'exploitation de cette nouvelle entreprise, une recette brute de 12 p. 100, et un produit net de 7,64 p. 100.

Vous penserez sans doute, avec nous, que ces chiffres viennent confirmer favorablement les motifs qui appuyaient nos projets au moment où nous avons eu l'honneur de vous les présenter.

En 1869, ces affaires prendront une nouvelle extension à la suite des traités déjà signés avec plusieurs communes, et d'autres traités qui sont en voie de négociations; il en résultera une augmentation nette d'au moins 1 p. 100 sur les produits de l'ensemble de ces affaires.

En jetant un coup d'œil sur le plan de Paris et de ses environs, dont un extrait vous a été remis, il vous sera facile, Messieurs, de vous rendre un compte exact de la situation nouvelle faite à notre entreprise de Paris par ces annexions que vous avez bien voulu approuver.

Si, en effet, vous considérez comme faisant partie d'une seule et même entreprise, les services de la banlieue propre à la Compagnie, et comprenant vingt-quatre communes et ceux de la régie intéressée comprenant

vingt-cinq communes, vous pourrez remarquer l'importance de cette belle et facile exploitation ; elle s'étend sur quarante-neuf communes environnant Paris, et appelées à des progrès presque certains ; elle commence au nord-ouest à Argenteuil, traverse Montmorency et Aubervilliers au nord ; Romainville et Vincennes au nord-est, se soude à Champigny et Chennevières à l'est ; puis passe au sud par Charenton, Vitry, Choisy et Sceaux, pour aboutir au sud-ouest à Meudon.

Les communes ainsi desservies comptent une population de 270,000 âmes, et sont situées dans les conditions les plus favorables aux constructions des villas des environs de Paris ; elles occupent une superficie de 24,000 hectares et sont sillonnées par une canalisation de deux cent soixante-cinq kilomètres.

Déjà elles nous rapportent un revenu de 265,000 francs, savoir :

107,000 francs pour les communes faisant partie de la régie et qui produisent 428,000 francs, mais dont le quart seulement nous revient, et 158,000 francs, pour les services qui nous sont propres.

Enfin, en ce moment encore, de récentes demandes nous sont adressées pour englober dans ce réseau de nouvelles communes.

(Extrait du compte rendu du 29 avril 1879. Assemblée générale).

Est-ce clair? Messieurs les Maires des communes, pour combien de temps avez-vous concédé ce monopole de la spéculation sur l'eau.

Quand donc les communes, les villes,

comprendront-elles que cet élément ne devrait pas être une source de lucre. Vous créez des rues, des boulevards; lorsque les fonds manquent, vous avez recours à l'emprunt, pourquoi ne pas emprunter aussi pour doter une ville d'un service hydraulique complet et à prix réduit.

Mais nous n'avons rien à dire sur la banlieue de Paris, là au moins il y à concurrence avec la Compagnie de Suresnes bien pauvre en face de la riche Compagnie générale des Eaux de Paris et de la banlieue, et nous engageons fortement les administrateurs des communes qui ne pourraient réaliser notre vœu le plus cher, c'est-à-dire l'Eau fournie par les ressources de la commune, à s'adresser de préférence à elle et pour le moins de temps possible, car il nous est pénible de voir engager pour longtemps cet élement de première nécessité.

En outre il me sera permis de vous faire part de mes craintes, je ne serais pas étonné, dans un temps plus ou moins prochain, du rachat de cette petite compagnie par la grande.

Nous connaissons de longue date sa réputation d'habileté ; pour ne pas baisser ses tarifs et suivre sa concurrente dans ses prix réduits, elle ne reculera devant aucuns sacrifices.

DES BAINS

Avant 1860, les Bains de l'ancien Paris étaient réglés par les tarifs de 1852, officieusement bien entendu, tarifs ne concernant que les Lavoirs; une paternelle bienveillance présidait à leur application, on augmentait la distribution par le robinet libre, c'est-à-dire l'eau de Seine à discrétion. Il est vrai qu'alors on n'était pas allé chercher les eaux de la Bourgogne, qu'alors n'étaient point créées ces puissantes machines qui pompent l'eau de la Seine, de la Marne, etc., et les transportent jusque sur les Buttes-Chaumont; aussi, à

cette époque prenait-on ses bains, et faisait-on son blanchissage à l'eau de Seine.

Mais le progrès marche, il faut le suivre, et, après avoir dépensé nos millions pour nous illustrer d'un service hydraulique, nous réduire, en 1869, à l'eau de puits.

Lorsque les agents de la Compagnie voulurent imposer les nouveaux tarifs, ils trouvèrent devant eux une chambre syndicale, présidée depuis vingt ans avec beaucoup de distinction par un excellent homme. Malheureusement, en face de pareils adversaires, il manqua d'énergie. Néanmoins, la Compagnie hésita à appliquer la jauge, on tourna la difficulté. Il fallait bien trouver moyen de tirer 25 p. 100 sur ces gros concessionnaires; c'est alors que fut mis en vigueur ce fameux système d'évaluation par bain et par baignoire

(tarif 1862), qui satisfait encore les anciens membres du syndicat démissionnaire, mesure qui ne contenta pas du tout le nouveau Paris rendu plus malheureux par de nouvelles charges.

L'ancien syndicat se composait principalement des plus forts établissements de Paris. Ils recevaient, à prix réduit, l'eau du canal, donnaient des bains de vapeur et autres, inconnus dans l'annexion, pour lesquels il ne faut pas de baignoires. De tous côtés ils se trouvaient donc avantagés, et par la richesse de leur clientèle, et par une alimentation moins onéreuse que dans l'annexion, privée des bénéfices de l'eau du canal, et forcés d'employer double matériel pour recevoir, les jours de paye, les ouvriers payant cependant bien moins cher leurs bains. Un de nos confrères après avoir lui-même recueilli toutes les

plaintes, remit à M. le Préfet de police, un long mémoire pour Sa Majesté. — Lui est-il parvenu.

Devant la pression de la zone annexée, la chambre syndicale, pour ne pas avoir à déposer une pétition signée par la majorité et adressée au Préfet et à l'Empereur, donna sa démission.

Du reste, elle ne dissimula point la crainte que lui inspirait les tarifs de jauge de 1860, appréhension des plus légitimes, puisque ces tarifs ruinent nos établissements.

Il est impossible de se figurer combien nos maîtres de Bains et de Lavoirs redoutent cette terrible Compagnie, dont les mille branches, inspecteurs généraux, principaux, etc., les fascinent et les enlacent.

Pressé par un besoin d'alimentation pour votre maison, priez-vous un fontainier d'ouvrir votre robinet, il redoute que son chef ne survienne inspecter vos réservoirs, le cas échéant, le maître de maison tremble parce qu'alors il n'est plus dans la légalité de la jauge.

Pardon, il est encore un moyen de faire ouvrir son robinet, c'est de payer un supplément. Si votre jauge n'a pas rendu son compte ou s'il vous faut de l'eau, croyez-vous qu'on vous tiendra compte de ces besoins par une compensation plus libérale que votre abonnement ordinaire ? Erreur, au lieu de 0 fr. 33 le mètre cube se paye 0 fr. 50, c'est-à-dire 0 fr. 15 par bain.

Est-ce assez triste et honteux ! Nous faudra-t-il pendant quarante ans être soumis à ce cubage au litre, comme le vin ! Ah !

Messieurs de la Compagnie, si quelqu'un ne se trouve pas dans la légalité, c'est vous et votre jauge inique et menteuse; c'est votre conduite systématique et presque insultante. Bien souvent il nous arrive de voir un concierge, un industriel, laver sa cour à robinet libre pendant quelques heures, moyennant un abonnement de 120 fr. par an, tandis que nous sommes soumis à la jauge si nous ne voulons pas nous soumettre à la vérification de nos livres.

Pourquoi l'eau de puits est elle si mauvaise? Si elle réunissait les qualités requises, avec quel plaisir nos Bains et Lavoirs se passeraient de vos offices pour l'année 1869.

Mais examinons par baignoire l'évaluation de 1862 : il fut convenu qu'on taxerait l'eau à un bain et demi par jour, par baignoire de ville et de place. Pourtant, Messieurs, vous n'ignorez pas que la baignoire de ville est un

matériel de rechange et prouve par conséquent l'injustice de votre évaluation.

Ceux qui ne voulurent pas initier les agents au chiffre de leurs affaires, mais leur laisser la main haute sur le matériel, subirent une taxe de 0 fr. 15 pour l'eau de Seine, et de 0 fr. 07 pour l'eau de canal. Si encore l'administration nous la livrait chaude, il y aurait compensation. Quant à ceux qui permirent à la Compagnie de contrôler leurs livres, ils payèrent 0 fr. 10 par bain pour l'eau de Seine, et 0 fr. 05 pour l'eau du canal.

Beaucoup déclinèrent ces mesures humiliantes, vexatoires, cette inquisition constante, cette immixtion quotidienne qui ne permettait pas à un maître de bain d'acheter une baignoire ou de dépasser son chiffre annuel ou mensuel de bains sans en prévenir la Com-

pagnie. Ils préférèrent supporter la jauge de 1860.

L'annexion eut le plus à souffrir de cet état de choses, car, dans ces quartiers où le bain est à 40 centimes, prélevez le quart pour l'eau froide, il ne reste plus que 30 centimes pour faire face aux loyers, impôts, charbons, frais généraux, etc.

Ce que l'on devait prévoir arriva ; quelques maîtres de bains dissimulèrent la vérité, ce furent les mieux partagés ; d'autres vendirent leur matériel, et bientôt le nombre restreint de baignoires permit à la Ville de se *glorifier* d'une industrie ne pouvant plus suffire aux besoins d'hygiène et de propreté.

Ces tristes détails vous sont inconnus,

Monsieur le Préfet, ordonnez une enquête, scrutez la vérité ; vous êtes trop fier de votre œuvre, l'EMBELLISSEMENT ET L'ASSAINISSEMENT DE LA CAPITALE, pour ne pas protéger la balnéation de Paris ; votre religion trompée voudra ressaisir ses droits méconnus par la Compagnie des Eaux.

Pour mieux vous convaincre, je continue à exposer cette fâcheuse situation, à faire ressortir l'impossibilité de sa durée, car il serait à craindre, qu'ainsi que les Lavoirs, les Bains se donnassent à l'eau de puits. Mettons en regard le prix de revient d'un bain en 1852 et en 1869.

A cette première époque, si l'on compte l'eau au mètre cube, le bain revenait à 2 centimes ; le même aujourd'hui nous coûte 11 centimes, puisque les tarifs de 1860,

au lieu de 7 centimes, nous taxent l'eau 33 centimes le mètre cube.

Certes, si c'est pour obtenir un pareil résultat que l'on est allé chercher les eaux au loin, il vaudrait mieux le déclarer franchement, et ne pas chercher à nous abuser en nous disant que le prix de l'eau a diminué dans Paris.

Les Sociétés de Secours mutuels, les Bureaux de bienfaisance nous payent leurs bains 30 centimes, sur lesquels nous sommes obligés de prélever le tiers pour fourniture d'eau froide. Heureux ceux qui jouissent de l'eau du canal, avantage dont ne peut profiter l'annexion, et pourtant elle n'est exonérée d'aucunes charges, bien que ce soit dans ces quartiers que se donnent les 240,000 bains de l'Assistance publique.

Nous ne pouvons parler de cette œuvre sans payer un juste tribut d'hommages à M. le vicomte de Cormenin :

Honneur à cet homme de bien, à ce propagateur de la balnéation dans les masses; l'enfant habitué à la propreté dans sa jeunesse, continuera dans son âge viril ces habitudes hygiéniques et moralisatrices dont il ne se départira jamais, et que plus tard il transmettra aux siens.

Nous voudrions voir s'étendre davantage cette œuvre, car nous sommes loin des habitudes anglaises pour les soins de propreté donnés à l'enfance.

Voici comment se payent les bains d'enfants : la Ville donne pour chaque 0,25 centimes, et l'enfant 0,10 centimes, soit 0,35 centimes pour le bain; ce qui nous fait rentrer

juste dans notre débours, mais nous pouvons dire qu'aucun maître de bains ne se plaint, et le zèle que chacun met à accomplir cette tâche est un sûr garant de sa continuation pour longtemps.

Dans les grands quartiers, le maître de bains est encore un personnage ; il vit sans amasser beaucoup, et garde une dignité relative, tandis que nos maîtres de bains de l'annexion font eux-mêmes leur couloir ; s'ils agissaient autrement, ils ne pourraient élever leur famille. Je ne puis mieux les comparer qu'à maître Jean, de l'*Avare*, de Molière ; une visite s'annonce-t-elle au patron, immédiatement le paletot remplace le tablier, et l'inverse si c'est un client qui se présente : bien triste alternative, certes, loin de l'indemniser des lourdes charges qui pèsent sur lui, de l'absence d'eau du canal et de la modicité des prix des classes ouvrières.

Avant la convention modificative, il n'était pas encore question de ces augmentations scandaleuses. Des établissements de bains payant depuis vingt ans, 15 et 1,800 francs de concession, virent s'élever à 4,000 et 4,480 le prix de leur abonnement. Les plaintes arrivèrent de tous côtés à la Chambre, qui déclina la responsabilité d'une réclamation auprès de la Compagnie.

Si avant la convention modificative, la Compagnie avait appliqué strictement ses tarifs, nul doute que ces plaintes, arrivant de tous côtés à la Ville, n'eussent décidé celle-ci à racheter son privilége et à prendre elle-même la direction du service privé.

Mais c'est avec regret que nous voyons toujours le même système. Il semble en effet que Monsieur le Préfet ne juge pas ses em-

ployés assez intelligents pour prendre la direction de semblable affaire et qu'il se trouve très-heureux de se débarrasser d'un fardeau trop pesant pour son administration. On me permettra bien de lui dire qu'il est impossible d'admettre la facilité avec laquelle on récuse leur mérite. Confiés à un chef de service représentant le premier magistrat de la Ville, nos intérêts seraient en meilleures mains. Intéressé à éviter les plaintes, à administrer avec bienveillance, la spéculation ne serait plus le mobile de son zèle, ce qui permettrait de diminuer les prix des concessions par la suppression des nombreux frais découlant des appointements d'un directeur, d'un secrétaire, d'un hôtel, etc., remplacés simplement par un chef de service.

Nous sommes persuadés que si, aujourd'hui, la Compagnie des Omnibus ou la Compagnie du Gaz augmentaient leurs prix

dans la proportion de la Compagnie des Eaux, le public ne le souffrirait pas.

La Compagnie des Omnibus, dont personne je crois ne contestera les services et la modicité des prix, par suite d'un renchérissement des fourrages, a vu ses bénéfices diminuer ; elle demande depuis longtemps l'autorisation d'augmenter de cinq centimes ses places d'impériales ; on n'ose le faire, on craint un mécontentement général, on fait bien.

Pourquoi la Compagnie des Eaux prend-elle si peu de ménagements et augmente-t-elle dans d'autres proportions ? Parce qu'elle se sent appuyée par vous et qu'elle se soucie fort peu de l'opinion publique ; elle a vos tarifs, elle les interprète au mieux de ses intérêts : voilà tout.

On a beaucoup parlé des Bains anglais à prix réduits, c'est-à-dire à 0,20 centimes, mais ce qu'on a oublié de dire, c'est la limite du temps et la quantité d'eau pour prendre ces bains. L'on ne peut rester que vingt minutes dans sa baignoire. En comparant ces bains aux nôtres, je donnerai facilement la préférence à ces derniers, puisque vous pouvez rester une heure et quelquefois davantage dans votre baignoire sans qu'un garçon vienne vous prier de sortir. Et puis je ne crois pas que l'ouvrier français, si soucieux de sa dignité et de son bien-être, veuille s'astreindre à prendre ses bains dans des cabinets en tout semblables aux cabines des bains froids de la Seine, c'est-à-dire de simples cloisons de planches par dessus lesquelles on peut grimper et faire une descente chez son voisin. Sous le rapport de leur installation, les Bains de Paris sont donc supérieurs à ceux de Londres,

mais toujours inférieur pour l'alimentation. Du reste, l'Empereur, amateur des grandes choses, n'avait-il pas donné l'exemple en voulant créer les Bains et Lavoir du Temple ; on sait le peu de succès de cette tentative, le caractère français s'oppose formellement à se laisser enrégimenter dans les établissements de l'État ou de la Ville, il craint que l'on le soupçonne d'indigence, et préfère payer plus cher dans une maison de première classe, ce qui nous amène naturellement à demander une abondance d'eau qui permette aux Bains de Paris de lutter avantageusement avec ceux de Londres.

Nous exposons un extrait du magnifique Rapport qui motiva cette création.

ASSEMBLÉE NATIONALE LÉGISLATIVE.

Séance du 11 juillet 1850.

Rapport fait au nom de la Commission (1) *chargée de l'examen du projet de loi tendant à l'ouverture d'un crédit de* 600,000 fr, *pour favoriser la création d'établissements modèles de bains et de lavoirs au profit des classes laborieuses, par M. Armand de Melun (Ille-et-Vilaine), représentant du peuple.*

« Messieurs,

» A côté de ces besoins impérieux qui ont

(1) Cette Commission était composée de MM. Levet, David, Le Verrier, Pongérard, de Rességuier, de Belvèze, Chassaigne-Goyon, de Melun, Vernhette, Druet-Desvaux, Grillon, d'Adelsværd, Loyer, Carteret, de Mouchy.

pour incitation la souffrance, et pour sanction la maladie et la mort, il en est d'autres qui, pour paraître moins exigeants, n'en ont pas moins une influence incontestable sur le bien-être physique et moral de l'homme. La propreté est un de ces besoins. Son habitude n'est pas seulement une condition de santé ; elle profite encore à la dignité, à la moralité humaine : elle assainit et embellit le plus pauvre réduit, la mansarde la plus misérable, et suppose dans les familles mêmes les plus indigentes le sentiment de l'ordre, l'amour de la régularité, et une lutte énergique contre l'action dissolvante de la misère ; tandis qu'un logement malpropre, des vêtements souillés, engendrent à la fois la maladie et le désordre, et deviennent des indices certains de cette insouciance du devoir, de cette paresse, de ce laisser-aller, symptômes infaillibles d'une âme languissante et inerte dans un corps dégénéré.

» Mais, il faut le reconnaître, la propreté est difficile, coûteuse, quelquefois même inaccessible aux pauvres. Celui qui trouve à peine dans le prix de son travail de quoi se vêtir, se nourrir et s'abriter, est souvent obligé de regarder le bain comme un objet de luxe interdit à sa fortune. Son linge, si rare et qui se renouvelle si peu, ne se lave qu'au prix de lourds sacrifices, l'eau elle-même coûte cher ; et plus d'une pauvre ouvrière, lorsque la semaine a été sans salaire, est forcée de laisser en gage une moitié du linge de son ménage pour obtenir le blanchissage de l'autre.

» Plus souvent encore, l'unique chambre où s'entasse toute une famille sert de buanderie et de séchoir. La lessive vient ajouter son humidité malsaine à celle des murs et du plancher. Puis le linge, étendu des semaines entières sur des cordes, seuls meubles du mal-

heureux réduit, ruisselle nuit et jour sur ses habitants, mêle ses évaporations délétères à un air déjà corrompu, et devient une cause de plus d'infirmités et de souffrances.

» L'Angleterre fut donc bien inspirée lorsque, effrayée de tous ces maux, elle voulut appliquer sa toute-puissance d'association à faire pénétrer la propreté chez les ouvriers et les pauvres, et se servir du talent de ses architectes et de la science de ses ingénieurs pour mettre les établissements les plus complets de bains et de lavoirs à la portée de tous.

» Le premier établissement de ce genre fut fondé à Liverpool, en 1842, à l'aide de souscriptions volontaires : bientôt des associations libres suivirent cet exemple dans un grand nombre de villes industrielles, à Edimbourg, Glasgow, Aberdeen, Manchester,

Ashton, etc., etc. Londres eut ses premiers avoirs publics en 1845, et, en 1846 et 1847, deux bills furent rendus par le Parlement pour encourager les paroisses à la création de ces institutions. Les paroisses furent autorisées à demander à la taxe des pauvres, et, au besoin, à un impôt spécial, l'argent nécessaire aux frais de construction et d'installation, et purent obtenir des avances sur les fonds mis à la disposition du gouvernement pour les travaux publics destinés à occuper les pauvres. La loi fixa les prix des bains et des lavoirs. A la suite de ces bills, les paroisses se mirent à l'œuvre, et, en ce moment, l'Angleterre compte vingt-cinq établissements, dont dix à Londres. Un beaucoup plus grand nombre sont en construction et en projet.

» Généralement ces institutions contiennent des bains de deux classes, chauds et froids,

quelques bains de vapeur, un bassin de natation, et des lavoirs pourvus de tous les appareils et ustensiles nécessaires au lavage, au séchage et au repassage du linge. Dans quelques-unes, on distribue aux familles pauvres du voisinage du chlore et de l'eau chaude pour laver leur chambre et du charbon pour les sécher.

» Le prix du bain froid de deuxième classe est de. 10 c.
Le prix du bain chaud, de . . . 20
De première classe, froid. . . . 20
 Idem — chaud . . . 40
Dans le bassin de natation 05
La première heure du lavoir coûte. . 10
Les autres chacune de (1) . . . 15 à 20 c.

(1) Le prix de l'heure augmente après la première, parce que l'établissement étant surtout des-

» Presque tous les lavoirs sont divisés en cellules où chaque ménagère isolée trouve deux baquets, l'un d'eau chaude pour essanger, savonner et rincer son linge, l'autre d'eau bouillante pour le lessiver.

» Le linge est ensuite placé dans une *essoreuse*, sorte d'appareil que fait mouvoir une machine ou l'ouvrière elle-même, et qui remplace avantageusement la torsion du linge à mains d'hommes, opération si imparfaite et si fatigante. Il passe de là dans un séchoir chauffé par la vapeur ou par des tuyaux d'eau chaude et qui abrége beaucoup le temps qu'exige l'exposition du linge en plein air : le

tiné aux pauvres familles se montre plus exigeant pour les blanchisseurs ou les familles aisées qui apportent beaucoup plus de linge, et parconséquent ont besoin de plus de temps.

système de séchage variant suivant les établissements se modifie et progresse à chaque nouvelle création, et attend encore, pour répondre complétement à son but, de nouveaux perfectionnements. »

(Extrait du Rapport).

Eh bien, nous le déclarons avec orgueil, nos établissements privés n'empruntant rien à l'Etat, n'imprimant pas un cachet d'indigence à leurs clients, sont supérieurs aux établissements anglais. Les prix des Lavoirs français sont inférieurs, ainsi que le prix des bains, si on tient compte que pour 20 ou (40 centimes première classe) en Angleterre, vous ne pourrez rester que vingt minutes dans votre bain et être limité d'eau chaude. Ils nous sont supérieurs par un côté cependant, les Compagnies anglaises doivent leur fournir l'eau GRATUITEMENT; il est vrai que ce sont des Compagnies particulières, et que la nôtre n'est pas tenu a

tant d'égards, puisqu'elle tient ses pouvoirs de Monsieur le Préfet ; elle ne peut avoir que de la bienveillance disent les Communiqués. Quel exemple ! Neuf Compagnies doivent fournir l'eau gratuitement aux Bains et Lavoirs anglais qui sont déjà subventionnés par l'Etat !

Et nous qui marchons avec nos propres forces, dont les prix sont relativement inférieurs, on ne trouve rien de mieux que de nous augmenter chaque année.

Mais si la Ville de Paris a des charges, qu'elle ne donne pas ses bénéfices à une Compagnie ; qu'on nous déclare franchement la vérité ; qu'on ne leurre personne par des déclarations inexactes ; est-ce ignorance, est-ce habileté : on ne peut cependant oublier que les anciens tarifs existent toujours aux archives et qu'il est facile de les compulser.

Rien n'est dangereux comme de soutenir des inexactitudes de la part d'une administration municipale, et de laisser dire à la tribune du Corps législatif, à Monsieur le Ministre de l'Intérieur, qui croit sincèrement être dans le vrai, que le prix de l'eau a diminué lorsque le contraire existe.

C'est une nécessité, nous supplions Monsieur le Préfet d'aviser au plus vite. Je l'ai dit dans mon introduction, il y a péril, danger imminent; il ne permettra pas que des établissements de Bains creusent des puits, montent des machines à vapeur pour échapper à la pression financière de la Compagnie, à son mesurage au décilitre et à toutes ses tracasseries.

Il est de mon devoir de signaler ce danger; je n'y faillirai pas. Je ne puis souffrir plus longtemps la falsification de cet élément qui devrait, dans l'intérêt de l'hygiène et de la

salubrité publique, couler à robinet libre partout où le besoin s'en fait sentir.

Cela doit paraître tellement invraisemblable que je me crois forcé de donner quelques détails sur ce triste sujet.

Dans les quartiers de Paris ou les établissements de bains donnent l'hydrothérapie complète, c'est-à-dire vapeur, douches, etc., pour produire cette vapeur ils sont obligés d'avoir un générateur, ils peuvent donc s'en servir pour pomper l'eau de puits et envoyer l'échappement dans les étuves, de cette façon ils échappent au monopole de la Compagnie moyennant peu de dépenses supplémentaires. Nous déclarons franchement qu'il y a peu de maisons faisant cet emploi, mais nous conjurons l'administration municipale d'arrêter dans son essor ce fâcheux précédent, il est temps,

le mauvais exemple est pernicieux et la Ville regretterait certainement un jour son indifférence en pareille matière.

Courons sus à l'ennemi, nous le connaissons, ce sont les tarifs de 1860 et 1862 avec leurs interprétations multiples; revenons aux tarifs de 1852, et au moins si Paris ne peut encore lutter avec Londres et New-York, il aura dans son sein des établissements réunissant toutes les conditions désirables d'hygiène et de salubrité.

Que Monsieur le Préfet exprime sa volonté à la Compagnie, et celle-ci, reconnaissante de la position financière malgré la faveur de ses traités s'empressera de lui être agréable par une distribution plus large qui n'attaquera en rien de ses finances. Il lui reste encore un vaste champ à moissonner chaque an-

née par les habitudes nouvelles qui toutes tendent à s'améliorer, et les constructions nouvelles prenant l'eau en quantité lui promettent d'assez jolis fleurons à sa couronne.

Qu'elle ne règle plus avec autant d'art sa distribution ; que nos établissements ne soient plus soumis à cette mesure choquante qui ne permet pas de pouvoir fournir à la classe nécessiteuse ou aisée les conditions d'hygiène si souvent réclamées par l'administration préfectorale elle-même.

Nous aurions voulu fournir à l'appui de notre sujet le montant des abonnements des établissements de bains existants en 1859 restés debout malgré les démolitions, et leur chiffre actuel pour offrir un parallèle, mais il nous a été impossible de nous procurer ce travail, le tout étant confondu, établissements anciens et autres créés, déplacés, etc.

Tout ce que nous pouvons dire, c'est que cette augmentation doit être formidable, du reste si l'administration municipale veut s'en rendre compte, elle a tous les éléments à sa disposition. Si malgré l'aridité de notre sujet nous avons le bonheur d'être lu, nous nous empresserons de compléter ce travail par une nouvelle édition à laquelle nous apporterons les plus grands soins, les nouvelles lumières, les nouveaux arguments qu'on voudra bien nous transmettre ; trop heureux de mettre nos faibles moyens à la découverte de la vérité que nous rechercherons toujours partout, sollicitant, demandant la vérification de nos assertions par les enquêtes, les commissions de salubrité et autres autorités s'intéressant au développement moral et physique des populations laborieuses de notre capitale et soucieux de leur procurer l'élément primordial de toute civilisation.

DES LAVOIRS

Tout le monde connaît les Lavoirs, mais peu de personnes connaissent l'exploitation de cette industrie dans tous ses détails.

On a beaucoup parlé des Lavoirs comme moralité, nous sommes obligés de dire que les premiers qui se montèrent laissèrent beaucoup à désirer sous ce rapport.

Autrefois, la femme de ménage convenable et tranquille n'osait s'y aventurer dans la crainte d'être insultée par l'ouvrière blanchisseuse qui possédait presque toujours un

catéchisme spécial et caractéristique. Maintenant il n'en est plus de même, et grâce à la bonne tenue qu'on a su apporter à ces établissements, la ménagère tranquille ne craint plus de s'y fourvoyer; et on doit à cette cause la quantité considérable de Lavoirs construits dans ces dernières années : amélioration sensible pour la facilité des ménagères de trouver à leur portée les moyens de faire le change de leur linge à leur volonté, et constituer des habitudes de propreté, d'hygiène, de morale pour ces classes nécessiteuses.

Pourquoi faut-il que cette tendance à la propreté, qui devrait toujours être encouragée, ne trouve pas d'écho dans les régions municipales, et que la cherté de l'eau de Seine ne permette plus d'en donner pour faciliter cette heureuse tension? Si cet ouvrage amène un

résultat satisfaisant, combien nous serions heureux d'avoir persévéré dans nos démarches, dans nos demandes, et enfin, dans nos écrits, pour obtenir cette juste revendication de l'eau, qui ne devrait jamais être revendiquée, même par la classe aisée !

Encouragé par la justice de mon sujet, je combattrai jusqu'à la fin sans me lasser jamais et jusqu'au succès.

Les Lavoirs n'ont pas de Chambre syndicale pour représenter leurs intérêts, il fut donc facile à la Compagnie de frapper dans leur isolement ces industriels.

Lorsque toutes les industries aujourd'hui s'occupent de combler cette lacune, il est profondément regrettable qu'il n'en soit pas de même chez eux;

Nous croyons que la connexité des deux professions pourrait faire admettre les Lavoirs au sein de la Chambre syndicale des maîtres de bains.

Dans tous les cas il serait facile de créer deux sections distinctes.

Tous les jours les Lavoirs sont fréquentés par une population de 3 à 400,000 femmes de ménage.

Nous avons sur la Seine quantité de bateaux, la Compagnie n'a pas encore appliqué la jauge, elle y arrivera, nous l'espérons, c'est affaire de temps.

Les Lavoirs, proprement dits, que les démolitions ont presque tous relégués dans la zone annexée, sont alimentés par l'eau de

puits, conséquence fâcheuse des tarifs de 1860 et de la gracieuseté de la Compagnie générale.

Dans ces établissements, voici comment s'opère le blanchissage : tous les jours on porte le linge à couler, six ou sept chemises ou vingt serviettes pour 0,10 centimes ; 12 ou 15 litres d'eau chaude pour 0,05 centimes.

Les ménagères qui veulent laver leur linge dans l'établissement, payent, pour quatorze heures une rétribution de 30 centimes l'été et 40 centimes l'hiver ; elles ont droit pendant ces quatorze heures et pour ce modique prix, à un baquet à savonner, un baquet à rincer, un baquet à éclaircir, une boîte pour ne pas se mouiller, une place de 80 centimètres pour savonner, une place de 80 centimètres pour rincer, etc., et de l'eau froide à discré-

tion. En 1852, l'eau de Seine; en 1869, l'eau de puits! Croyez-vous qu'il y ait progrès?

Les prix dont nous venons de parler existent depuis la création des Lavoirs, sera-t-on forcé de les augmenter, c'est à craindre si on ne vient pas en aide aux classes ouvrières par des tarifs plus libéraux.

Nous ne pouvons fournir meilleure preuve que les Rapports suivants de 1850 :

« On compte maintenant à Paris quatre-vingt-dix lavoirs publics. Mais presque tous ces établissements sont dans de mauvaises conditions hygiéniques. Généralement placés dans les quartiers où ils sont le plus utiles, dans les rues les plus populeuses où les maisons sont très-élevées, les cours très-étroites, ils n'ont quelquefois ni espace, ni air, ni jour. Exécutés sur une petite échelle, parce que le terrain est cher, et que leurs propriétaires n'ont eu à leurs dispositions que peu de capitaux pour les fonder, ils n'ont souvent pas même un appareil de lessivage qui permette de faire promptement cette opération, la plus longue et la plus gênante de toutes les opérations du blanchissage ; de sorte que, comme ils sont ordinairement dépourvus de séchoirs, les personnes qui vont y laver ne peuvent avoir leur linge encore humide que onze ou douze heures après l'avoir apporté,

» Il faut dire cependant que quelques lavoirs sont mieux pourvus, plus commodément, plus hygiéniquement disposés, qu'ils ont des chaudières de lessivage, où l'opération s'effectue en deux heures ou deux heures et demie, des *essoreuses* qui préparent le séchage. Mais ces établissements sont les moins nombreux.

»... Un fait nous a vivement frappés dans l'organisation économique des lavoirs de Paris, c'est que les personnes qui sont le plus lourdement chargées par les tarifs sont celles qui n'y viennent passer que peu de temps, celles qui, ne possédant que peu de linge, n'ont besoin de rester au lavoir qu'une ou deux heures de suite; c'est qu'au contraire, les blanchisseuses qui ont un état lucratif, et les ménagères assez aisées et assez riches en linge pour laver pendant tout un jour payent

chaque journée de douze heures au prix réduit de 40 cent., tandis que pour une heure seulement on exige un droit de 5 cent.

» Les Anglais, qui ont constitué leurs établissements au point de vue de la bienfaisance, ont autrement compris ce côté économique de la question ; et chez eux, ce sont les petits droits qui sont proportionnellement favorisés. On conçoit que, pour attirer ceux qui fréquentent le plus souvent et le plus longtemps leurs établissements, les industriels aient créé en leur faveur des avantages qui garantissent leurs intérêts ; mais dans des établissements municipaux, il serait certainement plus humain et plus utile d'imiter nos voisins. »

(*Rapport de MM. Trélat et Gilbert*).

« La classe moyenne dépense pour le blanchissage environ 60 francs par an et par personne.

» Pour la classe ouvrière, deux hypothèses doivent être considérées :

» Ou bien il s'agit d'un ouvrier célibataire, ou bien d'un ouvrier marié.

» S'il s'agit d'un ouvrier de la première catégorie, lequel sera obligé de recourir à un blanchisseur, ses frais de blanchissage par mois s'élèveront à 3 fr. 25 c. (non compris les draps, etc., puisqu'il couche en général dans les maisons garnies).

» S'il s'agit d'un ouvrier marié, cette dépense peut être notablement réduite, lorsqu'un lavoir à proximité permet à la femme de l'ouvrier de blanchir elle-même le linge de la maison.

» Le blanchissage d'une famille peut se faire aux conditions suivantes dans les lavoirs publics :

» 1° Coulage de vingt-et-une pièces de linge formant ensemble la valeur de deux paquets à 10 c l'un. 0 20
» 2° 4 h. de lavage à 5 c. l'h. . 0 20
» 3° Deux seaux d'eau chaude. . 0 10
» 4° Savon. 0 35
» 5° Temps employé pour l'essangeage, le lavage, le repassage, l'aller et le retour, 7 h., à 1 fr. 50 c. les 10 h., de travail. 1 05
 1 90

» A cette dépense doit encore s'ajouter celle relative au blanchissage des draps, dont il n'avait pas été question plus haut, parce qu'il s'agissait d'ouvriers logeant en garni. 0 20
 Total . . 2 10

» La femme de l'ouvrier, dans cette hypothèse, a donc 1 fr. 05 c. à débourser, le prix du temps employé pour aller et venir et pour les opérations qu'elle exécute formant la moitié du chiffre de 2 fr. 10 c. »

(*Rapport de M. d'Arcy.*)

Comme on le voit nos prix n'ont pas augmentés.

———

Après ces différents Rapports j'expose une réponse qui me fut faite à une demande d'eau à robinet libre pour mes établissements.

«*Préfecture du département de la Seine.*

» Paris, le 10 octobre 1867.

» Monsieur,

» Par une lettre, en date du 23 août dernier, vous demandez à avoir l'eau à robinet libre, sans conditions de jaugeage pour le service d'établissements de Bains situés, l'un, rue du Faubourg-Saint-Martin, 154, et l'autre, rue Doudeauville, 19.

» Ces Bains sont renfermés dans les mêmes locaux avec des Lavoirs aussi exploités par vous et ne sont séparés de ceux-ci que par de simples cloisons. Vos établissements sont les

seuls dans Paris qui soient ainsi organisés par accouplement. D'après les règles du service municipal, les modes d'alimentation sont différents suivant la nature de l'établissement. Les Bains reçoivent l'eau non jaugée, les Lavoirs la reçoivent jaugée. De cette différence de service résulte la nécessité d'une indépendance complète dans les organes des deux distributions. Dans la position exceptionnelle qu'occupent vos deux établissements, cette indépendance est nécessaire plus qu'ailleurs pour prévenir TOUT ABUS. Dans les conditions où vous êtes placé, la livraison des eaux à robinet libre est impossible pour le service de vos établissements de Bains.

» Par ces motifs, je ne puis donner suite à votre demande.

» Recevez, Monsieur, mes salutations empressées.

» Pour le Sénateur, Préfet, et par délégation,

» Le Directeur des Eaux et des Egouts.

» Pour le Directeur des Eaux et des Egouts en congé,

» L'Ingénieur en chef délégué :

» X.... »

Mes établissements ne sont pas les seuls ainsi traités, il existe actuellement soixante Bains et Lavoirs accouplés; et puis, Monsieur l'Ingénieur, vous savez bien que nous ne vendons pas l'eau froide dans les Lavoirs : ou est l'abus ?

Nos ménagères auraient une plus-value

d'hygiène dans le rinçage de leur linge qui se ferait à l'eau de Seine comme autrefois.

Est-ce là votre pensée, Monsieur l'Ingénieur, de ne pas souffrir cette plus-value? Non, mille fois non, après tous vos efforts hydrauliques.

L'eau de Seine est-elle préférable à l'eau de puits pour le rinçage du linge?

L'eau de puits de Paris, à base calcaire, durcit-elle les tissus?

Ne doit-elle servir uniquement, en cas d'emploi, que pour le passage du linge au bleu et en petite quantité?

Peut-on faire une lessive si le linge a séjourné dans cette eau?

Le cas échéant, peut-on savonner ou même arracher les impropretés du linge, et ne se forme-t-il pas des maculations jaunes faisant quelquefois trous?

Autant de questions à adresser aux chimistes de Paris et aux Conseils de salubrité.

Et puis examinons le résultat. Avec l'eau de Seine on pouvait au moins savonner gratuitement à l'eau froide lorsque l'indigence empêchait l'achat de l'eau chaude. Aujourd'hui, le lessivage est impossible si le linge n'est mouillé à l'eau de Seine avant de le mettre au cuvier.

Avant 1860, les Lavoirs dans l'ancien Paris payaient l'eau 2 fr. 50 c. l'hectolitre ; 25 fr. le mètre cube : une bienveillance toute paternelle leur accordait le robinet libre moyennant un prix variant de 1,000 à 1,500 fr. pour

un Lavoir de cent places. Aujourd'hui, 12 fr. l'hectolitre ou 120 fr. le mètre cube, soit 6 à 7,000 fr. pour ce Lavoir si son service se faisait à l'eau de Seine.

Ces chiffres suffisent, nous le croyons, pour que chacun puisse juger le préjudice considérable que ces nouveaux tarifs entraînent dans toutes les industries qui sont forcées d'employer l'eau de Seine, notamment les Bains et Lavoirs.

Un Lavoir possédant cent robinets ne peut en avoir qu'un ou deux débitant l'eau de Seine, et encore doit-on les surveiller attentivement, les quatre-vingt dix-huit qui restent, ne livrent que de l'eau de puits.

Peut-il en être autrement. S'il fallait faire communiquer les cent robinets à l'eau de

Seine, aucun des nombreux Lavoirs de Paris ne pourrait y résister. Si l'eau de puits savonnait, nous n'aurions pas certes à nous préoccuper des tarifs de la Compagnie.

La moyenne d'abonnement d'un Lavoir est de dix mille litres, soit 1,100 fr., qui ne sert absolument que pour l'alimentation de l'eau chaude et de nos chaudières à vapeur, ne serait-il pas plus profitable d'encaisser cette somme chaque année, et d'obtenir avec nos pompes, en les faisant manœuvrer une heure de plus par jour, ce qu'on est obligé de payer au poids de l'or, si cette eau de puits savonnait.

Nous savons qu'on objectera que pour le rinçage, l'eau de puits est meilleure que l'eau de Seine. Oui, si vous parlez de la quantité, mais le linge souffrira toujours de cette tran-

sition brusque de l'eau chaude savonneuse à l'eau froide rinçeuse.

Vous durcissez les tissus par ce bain insolite ; il faut toujours, pour opérer un bon rinçage et les amollir, le faire à l'eau de Seine, vous aurez assez de vous servir de l'eau de puits pour faire tenir le bleu après le linge, et encore préférerions-nous cette opération à l'eau de Seine pour la souplesse. L'eau de puits du bassin de Paris, nous ne parlons pas, bien entendu, des sources artésiennes, devrait être à jamais bannie de l'alimentation. D'une dureté, d'une âcreté épouvantable, elle renferme dans son sein des éléments malfaisants qu'on devrait éviter à tout prix.

Examinons donc par avance la dépense d'eau d'un lavoir de cent places dont il arrive rarement que toutes soient occupées.

Lundi et mardi, jusqu'à onze heures du matin, la dépense est presque nulle ; elle augmente le mercredi, jeudi et vendredi, soit trois jours par semaine, si nous prenons 240 mètres cubes pour ces trois jours.

50 pour le samedi ;

30 pour le dimanche ;

30 pour le lundi et le mardi ;

Nous arrivons à un chiffre moyen de 350 mètres cubes par semaine.

Certes, il y a loin de ces dépenses d'eau avec les premiers Lavoirs de Paris qui, au lieu de petits baquets à rincer que nous voyons aujourd'hui, possédaient, au milieu, une grande piscine d'eau de Seine pour rincer le linge de leurs clientes à l'eau courante comme en pleine rivière. Mais si cette largesse n'est

plus possible maintenant, qu'au moins on échange l'eau de puits contre l'eau de Seine dans les proportions que nous avons indiqué.

La Compagnie sera bien surprise, je vais me faire son courtier, et je lui assure une augmentation de recettes de 200 à 300,000 francs le jour où elle supprimera complétement les machines à vapeur des Lavoirs, et elle recueillera en même temps les sympathies des ménagères fréquentant ces maisons.

Et puis voyons le résultat matériel : nos réservoirs mal nommés, car ils ne peuvent posséder ce titre, justifieraient alors de leur véritable qualification.

Ils seraient réellement une réserve toujours prête pour les arrêts d'eau provenant des bris ou travaux de la Ville.

Le maître de maison, sous peine de négligence imputée à son compte, n'aurait plus le droit de réclamer contre ces arrêts momentanés, puisque son arrivage devrait toujours fournir sa consommation journalière, ces réservoirs ne se vidant pas le jour comme maintenant.

Et en effet, nos réservoirs d'eau de Seine se vident tous les soirs; nous n'avons que la nuit pour les remplir, un arrêt nous impose un chomage forcé; aussi la Compagnie nous a-t-elle habitués à ne pas compter sur elle.

Au contraire de ce qui devrait être, l'eau de Seine est l'accessoire obligé de l'alimentation de nos machines.

Je voudrais dire quelques mots sur les Lavoirs modèles dont l'Empereur a eu l'initiative; plus haut déjà, nous avons mentionné son

peu de succès pour la création des Bains. Il y a je crois, une subvention de votée pour l'érection de ces Lavoirs et Bains dans chaque arrondissement. Ces établissements qui engloberont au moins 10 millions de dépenses pour leur installation, seront délaissés comme les premiers.

Il faudrait connaître bien peu l'ouvrier de Paris pour conclure autrement. Si vous voulez venir en aide aux bureaux de bienfaisance, pourquoi ne pas demander dans nos Lavoirs l'acceptation gratuite d'un certain nombre d'indigents, porteurs de cartes, le lundi par exemple.

Aucun maître de maison ne vous refusera si vous lui compensez cela par une distribution plus large d'eau de Seine, et cela sans aucun déboursé pour vous.

En 1851, la Ville ne possédait par jour, dans ses réservoirs, que 34,000 mètres cubes d'eau pour 1,053,262 habitants; c'est-à-dire 30 litres d'eau environ par personne, et cependant l'Administration municipale nous fournissait largement d'eau de Seine.

Aujourd'hui elle possède 535,000 mètres cubes d'eau pour 1,825,274 habitants, soit 501,000 mètres cubes de plus pour une augmentation de 772,012 habitants, ou 300 litres par personne… Et nous donnons de l'eau de puits.

Ces établissements, malgré la cherté des loyers, des combustibles, et autres, n'ont pas augmenté leurs prix depuis vingt ans et ont vu quintupler le prix de l'eau.

Autrefois on s'occupait de ces établisse-

ments, on stimulait leur bonne installation pour recevoir leur public, les tarifs de 1852 en sont la meilleure preuve, si on avait toujours suivi ce procédé, il est probable que la Ville pourrait s'enorgueillir de posséder de beaux Lavoirs bien installés ; les sommes folles dépensées quelque fois dans les puits, l'auraient été plus fructueusement dans l'intérieur de l'établissement, mais non, le seul souci aujourd'hui, c'est l'aménagement d'un bon puits : sans cette heureuse trouvaille, la maison ne peut prospérer !

Pourquoi faut-il que les Maires des vingt arrondissements de Paris, les Conseillers municipaux aient laissé s'aggraver un pareil état de choses qu'ils ne peuvent ignorer ?

Voici l'unique but : avoir de l'eau de puits en abondance dans les Lavoirs, telle est la vie

de l'établissement : quelle tristesse ! Lorsque vous faites tant d'efforts, que vous envoyez des commissions pour rechercher les causes épidémiques jusqu'en Orient, vous ne pouvez rester indifférent à ce qui se passe si près de vous.

Il y aussi une substance que l'emploi de l'eau de puits amène et que nous voudrions voir complétement disparaître des Lavoirs, c'est le chlorure de chaux.

Monsieur le Préfet de Police s'était occupé un moment d'en donner techniquement l'emploi, mais il vaudrait mieux en défendre l'entrée dans ces établissements.

Rien de terrible comme cet agent destructeur, les malheureuses ouvrières qui s'en servent aspirent son odeur malfaisante, s'abiment les mains par le peu de discernement avec lequel elles en font usage ; le linge imprégné

de cette substance non-seulement souffre mais encore fait souffrir son voisin le plus immédiat dans le cuvier, même à huit jours de distance.

Que la salubrité visite nos maisons, qu'elle supprime l'eau de puits, le chlorure de chaux, qu'elle encourage par tous les moyens une large distribution d'eaux savonneuses, il est certain qu'elle fera autant de bien que lors de ses visites dans les maisons mal tenues, mal construites.

En présence d'une agglomération journalière d'une centaine de femmes, des miasmes délétères qui s'en détachent, il faut prendre le plus de précautions possibles, donner de l'air, de l'eau en abondance ; n'oublions pas que ce sont des mères de famille et qu'elles ont droit à tous les égards !

J'éprouve un pénible sentiment en relisant

la pétition suivante que j'ai mise sous les yeux de la Compagnie générale et de l'Ingénieur en chef des Eaux, depuis dix-huit mois, et qui n'a reçu qu'un accueil indifférent.

« Paris, le 15 octobre 1867.«

» Monsieur,

» Je viens vous donner avis que la pétition ci-dessous, relative au tarif des Eaux, se signe rue Doudeauville, n. 19, si vous voulez bien prendre la peine de venir compléter le nombre des adhérents, je vous serai obligé.»

« Monsieur le Préfet,

» Les soussignés viennent humblement vous soumettre la triste position faite depuis

longtemps aux trois cent mille ménages qui fréquentent tous les jours leurs établissements.

» Nous fournissons gratuitement l'eau nécessaire au blanchissage de leur linge, mais par suite de l'augmentation des tarifs de 1860 et le système le plus souvent menteur de la jauge, soumise aux caprices de pression des réservoirs, cette eau est malheureusement tirée de nos puits au moyen de machines à vapeur ; impossible de savonner avec elle ; encore n'est-il pas à craindre que l'augmentation constante de nos charges de ville, police, loyers, combustible, ne nous force un jour à faire payer à ces ménagères ce que nous leur donnons depuis longtemps, si la Ville de Paris ne nous vient en aide par des tarifs plus libéraux (1).

(1) L'eau de puits ne devrait rigoureusement

» Quand les commissions d'hygiène et de salubrité redoublent d'efforts pour amener le bien-être physique et moral des classes nécessiteuses, il serait vraiment désirable de leur fournir le premier élément de propreté, et on reste douloureusement surpris de voir l'eau de Seine si parcimonieusement mesurée, en mettant en regard les tarifs qui réglaient nos établissements en 1851, et ceux de 1860, c'est-à-dire l'eau payée par nous cinq fois plus cher (1). »

<p style="text-align:center;">*Suivent les signatures.*</p>

servir que pour le passage au bleu du linge, elle durcit les tissus et les raidit lorsque l'eau de Seine ne la précède pas dans le rinçage.

(1) L'eau de Seine était fournie largement jaugée, 2 fr. 50 l'hectolitre, partout on ne passait pas l'eau du canal ; aujourd'hui, on nous la fait payer 12 fr. l'hectolitre, et toujours très-strictement jaugée.

J'espérais, je désirais qu'une mesure libérale, vint de Monsieur le Préfet, ou de son administration avant de lancer cette pétition, et voulais lui laisser le bénéfice d'une initiative philanthropique et hygiénique, il semble au contraire que la Compagnie, par une conduite systématique n'a qu'un but, mettre les Lavoirs à l'index.

Il est vrai que si nous avions le robinet libre et qu'on en abusât, cet abus serait une plus-value d'hygiène pour nos ménagères, et que l'eau répandue ne le serait pas aussi inutilement que lorsqu'elle coule si souvent sur la voie publique, devant les constructions nouvelles, qui, pour 1 franc par jour, jouissent du robinet libre. La Compagnie est-elle capable d'apprécier la dépense d'eau d'un robinet libre de constructeur, de propriétaire, d'industriel, etc., payant de 120 à 400 francs

par an, quand des Lavoirs payant de 1,100 à 4,000 francs de concession doivent toujours être soumis à la jauge.

Pourquoi ce procédé ?

Si on avait maintenu strictement le robinet de jauge à tous comme aux Lavoirs, croyez-vous que le chiffre des abonnements en 1869 eut monté de 25,000 à 35,000 ; assurément non, votre tactique nous oblige à avoir recours à vous; notre faiblesse établit votre force contre nous, c'est-à-dire contre nos ménagères.

La jauge pour nos maisons constitue un désastre et dément formellement vos réponses aux articles du *Siècle* et du *Figaro*.

En 1869, la Compagnie, dit-on, est bienveillante pour nous, j'avais cru le contraire

cependant, à moins que ce soit de la bienveillance de nous faire payer l'eau cinq fois plus chère qu'en 1852.

Ceci n'est pas sérieux : vous nous imposez une jauge inique et menteuse se bouchant à chaque instant, nous obligeant à courir après le préposé au service et vous appelez cela de la bienveillance. Lorsque cet employé est dans un autre quartier, il faut attendre son retour, s'il n'a ses bottes il ne descendra pas dans l'égout ouvrir votre robinet, de là retard et manque d'eau, dont la Compagnie générale n'a jamais tenu compte.

La jauge entraîne encore un inconvénient pour nous : tous nos établissements sont branchés sur le service public, lorsque les bornes-fontaines, les arrosages, enfin, tout le tirage des bois et des lacs se fait, la pression

diminue ; ce grand trou dans lequel on glisserait difficilement une allumette, se bouche, et vous ne recevez plus votre compte. Il vous faut une vedette sur les réservoirs pour surveiller la jauge, un courrier entre votre maison et le bureau de réclamation.

Monsieur le Préfet nous permettra de lui dire que probablement ce n'est pas ce qu'il a rêvé pour sa bonne Ville de Paris, et que lui présenter ces mille détails qu'il ignore, c'est les anéantir. S'il les connaît, qu'il ne laisse plus Monsieur le Ministre de l'Intérieur dire au Corps législatif que l'eau est abondante dans Paris, et que son prix a diminué ; dans le cas contraire je me verrai forcé de lui adresser quelques questions.

L'Eau est-elle assez abondante dans Paris pour éviter cette choquante parcimonie ?

Vos déclarations sont-elles en rapport avec la vérité sur le résultat de vos dérivations ?

En 1852, les Bains et Lavoirs payaient-ils l'eau 2 fr. 50 l'hectolitre ou 25 fr. le mètre cube ?

Est-ce pour faire payer en 1869, 12 fr. cet hectolitre d'eau ou 120 fr. le mètre cube et enrichir une Compagnie que vous avez capté les Eaux de la Marne, de la Dhuys, etc.?

Voulez-vous que, contre toutes les règles d'hygiène et de salubrité, la balnéation et le blanchissage s'opèrent toujours à l'eau de puits ?

S'il en est ainsi, avouez-le, n'abusez personne, ne nous laissez plus accuser par nos

ménagères ; dites-leur que l'Empereur se trompe, que le Ministre se trompe, que vous même vous avez été trompé sur les résultats espérés, et que l'on n'a pu réaliser ce qui était annoncé.

Nous demandons la vérité, rien que la vérité.

CONCLUSION.

Je l'ai dit et je le répète encore, car c'est ma conviction intime, Monsieur le Préfet ignore l'anomalie choquante existant entre ses plus chers désirs et les faits accomplis dans la question des Eaux.

La Compagnie, intéressée à étouffer les plaintes, ne les a pas laissées arriver jusqu'à lui.

Heureux, si dans le cours de cet ouvrage, je suis parvenu à rétablir les faits dans toute leur vérité et à appeler sa haute et bienveillante attention sur une position aussi antihygiénique que blessante pour la population de Paris.

J. MOISY.

TABLE DES MATIÈRES

	Pages
Préface	5
Introduction	7
Les Journaux	17
Tarifs	75
Situation financière et Conventions de la Compagnie. — Chapitre I.	105
Chapitre II.	120
Compte rendu de 1868.	130
Exploitation de Paris.	131
Exploitation de la banlieue de Paris.	134
Des Bains.	141
Rapport de l'Assemblée nationale législative (11 juillet 1850).	158

	Pages.
Des Lavoirs.	173
Rapport de MM. Trélat et Gilbert.	179
Rapport de M. d'Arcy.	182
Réponse de l'administration à une demande d'eau à robinet libre.	185
Pétition relative au tarif des Eaux, adressée à M. le Préfet.	201
Conclusions.	211
Table des matières.	213

FIN DE LA TABLE DES MATIÈRES

Paris. Imprimerie Wittersheim, rue Montmorency, 8.

www.ingramcontent.com/pod-product-compliance
Lightning Source LLC
Chambersburg PA
CBHW071531220526
45469CB00003B/729